AH! QUE L'AMOUR
EST AGRÉABLE!

VAUDEVILLE EN CINQ ACTES,

PAR

MM. VARIN et MICHEL DELAPORTE

Représenté, pour la première fois, à Paris, sur le théâtre du Palais-Royal, le 21 juillet 1862.

PARIS

MICHEL LÉVY FRÈRES, LIBRAIRES-ÉDITEURS

RUE VIVIENNE, 2 BIS, ET BOULEVARD DES ITALIENS, 15

A LA LIBRAIRIE NOUVELLE

—

1862

Distribution de la pièce.

RIGOLARD, employé dans une Administration.........	MM. Luguet.
JOQUELET, oncle de Rigolard, et marchand de singes...........	Lhéritier.
GUSTAVE, employé comme Rigolard, et son ami............	Poirier.
MARTINEAU, chef d'Administration	Pellerin.
COURTALON, rentier...........	Mercier.
THOMAS, ouvrier............	Fizelier.
UN GARÇON DE BUREAU..........	Rémy.
TENEUR DU JEU DU TURC........	Ferdinand.
UN MONTREUR D'ANIMAUX UN CAPORAL	Paul.
MADAME TIBÈRE, portière.......	M^{mes} Delille.
AMANDINE, couturière..........	Martine.
URANIE, femme de chambre.....	Marie Protat.
LÉONA, chanteuse de café.......	Hélène Bilhaut.
JENNY, fille de Courtalon.......	Elisa Bilhaut.
FANCHETTE, fruitière..........	Léontine.
NICOLE, meunière.............	Dahmen.
UN POMPIER	

GENS DU PEUPLE, PROMENEURS, VILLAGEOIS, SOLDATS.

L'action est à Paris, de nos jours, pendant les quatre premiers actes; et à la campagne pendant le cinquième.

NOTA. — Toutes les indications sont prises de la droite du spectateur.

AH! QUE L'AMOUR
EST AGRÉABLE!

ACTE PREMIER

Une petite cour, occupant à peine deux plans. — A gauche, le derrière de l'hôtel des étrangers, avec une fenêtre praticable, et ayant un petit balcon. A droite, autre maison, avec fenêtre également praticable, avec balcon plus large que celui de face, et donnant du jeu à l'acteur. — Un mur peu élevé, après lequel grimpent des feuilles, relie ensemble ces deux maisons, et, par une ouverture pratiquée sur la scène, laisse deviner sa base, qui est censée assise dans le dessous. — Derrière ce mur, à une petite distance, une autre maison, dont la base est également censée hors de la vue du spectateur, et dont on ne voit à peu près que le toit. — Au milieu de ce toit, une large fenêtre de mansarde qui s'ouvre vis-à-vis du public, et laisse voir à l'intérieur. — Un des carreaux de cette fenêtre est en papier. — A droite de la fenêtre mansardée, tout encadrée de capucines, est une vaste cheminée autour de laquelle on peut tourner à l'aise. — Du côté opposé, simple tuyau de cheminée après lequel on se cramponne au besoin. — Une cage, contenant un serin, est accrochée à gauche de l'angle extérieur de la mansarde. — Çà et là, au loin, d'autres fenêtres praticables.

SCÈNE PREMIÈRE

JOQUELET, seul, vêtu d'une robe de chambre d'aspect bizarre, et d'un pantalon à l'avenant; il arrive, une serviette au cou, sur le balcon de droite. — Tout le bas de son visage est couvert de savon, et il tient un rasoir.

Voyons quel temps il fait ce matin. (Il examine l'état du ciel.) Tiens, il ne pleut pas! c'est étonnant! c'est à me demander si je suis vraiment à Paris! Mais je ne peux pas en douter; j'y suis bien!... quand je dis bien... je suis à l'*Hôtel des Étrangers*, où l'on n'est pas trop mal! (Il parle en faisant sa barbe devant un petit miroir, qui est accroché au portant gauche de la fenêtre.) Seulement, ils m'ont donné une chambre sur la cour : ça n'est pas gai... ça manque de perspective! et, moi, qui arrive du Brésil... qui ai parcouru des forêts plus ou moins vierges... c'est vrai, — voilà ma vie depuis vingt-cinq ans! Chaque année, je vais chercher, au Brésil, une pacotille de

singes que je rapporte en Europe! Je fais la traite des singes! C'est permis jusqu'à présent! il n'y a pas encore d'abolitionnistes! Croirait-on que j'ai récolté plus d'un million à brocanter ces bestiaux-là! J'amasse des lingots! Et pour qui? Pour ce drôle de Rigolard... un neveu que j'ai! voilà ce qu'on gagne à rester garçon! on a des neveux! joli bénéfice! hier, en débarquant, j'ai été tout droit à son domicile : absent! pas de Rigolard! et la portière m'a dit : « Monsieur, ne l'attendez pas; il ne rentre jamais que le lendemain. » Ça me rappelle une anecdote! (Il interrompt sa barbe.) « Un soir que le duc de Lauzun était allé à un rendez-vous... » Mais, puisque je suis seul, il est inutile de me la raconter... à moi-même! (Il se remet à faire sa barbe.) Il paraît que mon gaillard de neveu s'amuse avec la pension que je lui fais! ma foi, je ne lui en veux pas! je suis exempt de préjugés; et, quand on vit au milieu des singes, on devient bien indulgent pour les autres hommes!

SCÈNE II

JOQUELET, AMANDINE.

AMANDINE, ouvrant sa fenêtre en chantant *.
Ah! ah! ah! ah!
Moquons-nous de ça.
Moquons-nous de ça!

JOQUELET, qui a achevé sa barbe.
Eh mais! Voilà un petit minois...

AMANDINE, à son serin.
Petit fils! petit mignon! Maîtresse va donner du colifichet à coco! (Elle met du colifichet dans la cage du serin.)

JOQUELET.
Moi, qui me plaignais de la perspective!... j'aime mieux celle-ci qu'une forêt... plus ou moins...

AMANDINE, l'apercevant.
Tiens! un vieux qui me lorgne dans l'hôtel! (Riant.) Ah! ah! ah!

JOQUELET.
Elle rit! la perspective est riante! mais bah!... ce n'est plus de mon âge! allons m'habiller, et retournons chez mon neveu. (Il quitte la fenêtre et emporte le miroir.)

* Amandine, Joquelet.

SCÈNE III

AMANDINE, puis RIGOLARD.

AMANDINE.

Ah! il s'en va! Il fait bien! ce n'est pas pour ton nez, mon bonhomme! mais il ne faut pas se moquer des vieux! Quand j'aurai son âge, je serai peut-être aussi vieille que lui!

AIR *nouveau de M. Robillard*

A quoi bon réfléchir?
C'est un soin ridicule!
Il vaux mieux s'étourdir!
Le temps a beau courir...
La gaîté, sans scrupule,
Arrête la pendule!
A l'âge du plaisir,
Demain... c'est l'avenir!
 Vive la jeunesse!
 Je n'ai que vingt ans! *(bis.)*
 Voilà ma richesse!
 Prenons du bon temps!

(On entend frapper dans l'intérieur de la mansarde.)

Entrez!

RIGOLARD, qu'on ne voit pas encore.

C'est moi, Mandine!

AMANDINE, qui reste à la fenêtre.

Ah! c'est vous, Rigolard!

RIGOLARD.

Qu'est-ce que vous faites donc à la fenêtre?

AMANDINE.

Je donne à déjeuner au serin.

RIGOLARD, paraissant à la gauche d'Amandine.

Au serin? Eh bien, et moi *?

AMANDINE.

Ah! coco est plus pressé que vous!

RIGOLARD.

Mais non! mais non! je suis venu hier vous demander à déjeuner; vous m'avez répondu : « Est-ce qu'on ne pourrait pas remettre ça à demain matin? » J'y ai consenti! mais nous y voilà au matin : je demande ma pâture!

AMANDINE.

Il faudrait d'abord cirer mes bottines.

* Amandine, Rigolard.

RIGOLARD, montrant une bottine dans laquelle il a passé sa main gauche.

Ça va! je vais la faire reluire. (Il met un petit pot de cirage sur le bord de la fenêtre.)

AMANDINE.

Et dépêchez-vous!

RIGOLARD.

Faut d'abord que je commence. (Il trempe un pinceau dans le cirage, qu'il étend ensuite sur la bottine.)

AMANDINE.

Vous êtes si lambin! la laitière va partir, et je suis obligée de descendre, en pantoufles, chercher du lait... C'est bien amusant!

RIGOLARD.

Voilà comme on me remercie... quand je brosse vos cothurnes!

AMANDINE.

Vous vous en plaignez?

RIGOLARD.

Non! mais on paye au moins le décrotteur!... (Il l'embrasse.)

AMANDINE.

Tenez-vous donc tranquille! il y a des voisins!

RIGOLARD, la lutinant.

Les voisins! je les foule aux pieds!

AMANDINE.

Laissez-moi! ou vous n'aurez pas de café! (Elle se retire.)

RIGOLARD.

Ne causez pas trop longtemps avec la laitière.

AMANDINE, de même.

C'est bon! c'est bon!

SCÈNE IV

RIGOLARD, seul.

Eh bien! oui, je cire ses bottines! l'*Indépendance Belge* en dira ce qu'elle voudra... ça m'est égal! Hercule filait... je peux cirer! Amandine a un si joli petit pied! un pied à mettre à l'Exposition! (Il étend de la cire sur la bottine.) Et, avec

ça, si gentille! si frétillante! Voilà déjà trois jours que je l'idole... trois jours! c'est singulier comme ma montre a marché vite depuis ce temps-là!... Oh! les mansardes! les grisettes!... on dit qu'il n'y en a plus... mais moi, j'en glane encore! c'est frais, c'est jeune... c'est la fleur des champs! et puis, avec elles, des soupirs... elles préfèrent la galette! (Il brosse la bottine.) J'ai fait tourner la tête de Léona avec deux sous de flanc! Léona... c'est une de mes précédentes... qui était folle de moi! mais jalouse! mais violente! un ouragan! et ma foi, j'ai rompu la semaine dernière...la veille du terme! (Il cesse de brosser.) Tandis qu'Amandine... quelle différence! Elle rit, toujours et je n'ai qu'une crainte... c'est de l'aimer éternellement... mais ça m'étonnerait.

SCÈNE V

RIGOLARD, GUSTAVE.

GUSTAVE, qui paraît sur le balcon de droite, un album à la main, et déclame *.

« Pour chanter vos attraits, ô divine Clorinde!... »
RIGOLARD.
Eh mais! on dirait... oui! c'est Gustave!
GUSTAVE, sans le voir.
Qu'est-ce qui rimerait bien avec Clorinde?
RIGOLARD.
Hé là-bas! Gustave!
GUSTAVE.
Qui m'appelle?
RIGOLARD.
Regarde par ici : tu verras ma constellation!...
GUSTAVE.
Ah! bah! Rigolard!
RIGOLARD.
Tu demeures donc là, maintenant? tu as déménagé?
GUSTAVE.
Oui, mon ami, depuis hier : je me suis augmenté.
RIGOLARD.
Tu t'augmentes, toi! moi, c'est mon propriétaire qui m'augmente!

* Gustave, Rigolard.

GUSTAVE.

Ah! ça, qu'est-ce que tu cherches sous les tuiles? Ce n'est pas là que tu perches d'habitude!

RIGOLARD.

Non, je suis en visite.

GUSTAVE.

Oh! en visite! je parie que je devine!

RIGOLARD.

Prenons que tu as deviné!

GUSTAVE.

Encore une grisette?

RIGOLARD.

Un ange, mon ami! et puis, elle est couturière! je n'avais jamais aimé de couturière!

GUSTAVE.

Tu donneras donc toujours dans les femmes vulgaires... dans les amours de bas étage?

RIGOLARD.

Comment de bas étage! une mansarde!

GUSTAVE.

A quoi ça te mènera-t-il, je te le demande?

RIGOLARD.

Pourvu que ça ne me mène pas à la mairie!

GUSTAVE.

Peut-être! On ne peut pas répondre!

RIGOLARD.

Air : *Vaudeville de l'Apothicaire.*

Mon cher, le temple de l'hymen
N'est point bâti sur cette route...

GUSTAVE.

L'amour, qui te guide en chemin,
Peut t'égarer... sans qu'il s'en doute!
Cupidon est un étourneau
Qui croit vous mener à Cythère:
Mais, aveuglé par son bandeau,
Il vous conduit chez monsieur l'maire!
Les yeux couverts de son bandeau,
Il vous conduit chez monsieur l'maire?

RIGOLARD.

Oh! je sais que, toi, tu es un malin; tu ne courtises que les femmes du monde..., les dames de la haute!

GUSTAVE.

Mais oui, je m'en flatte! j'aime mieux le velours que l'indienne... c'est plus distingué!

RIGOLARD.

L'indienne est plus folâtre!

GUSTAVE.

Et, tiens, dans ce moment-ci, je travaille pour une dame!

RIGOLARD.

Tu lui brodes peut-être un jupon?

GUSTAVE.

Mais non : Elle m'a prié de jeter quelques vers sur son album.

RIGOLARD.

Infortuné! On devrait mettre un impôt sur les albums!

GUSTAVE.

Et il faut que j'aie fini avant d'aller au bureau...

RIGOLARD.

Qu'Apollon te soit léger!

GUSTAVE.

A propos, mon ami! ne manque pas d'aller au bureau aujourd'hui! M. Martineau, notre directeur, n'est pas content de toi, je t'en avertis! Il prétend que tu n'es pas exact... et que, si ça continue...

RIGOLARD.

C'est bon! on ira à son affreux bureau! mais il me permettra bien de prendre mon café! Amandine fait si bien le café! seulement, elle y met de la chicorée : c'est un travers!

GUSTAVE, sans l'écouter.

« Pour chanter vos attraits, ô divine Clorinde... »

RIGOLARD.

Tu fais des vers... et, moi, je cire des bottines! chacun sa manière!

GUSTAVE.

Dis donc, Rigolard... Avec quoi peut-on faire rimer Clorinde?

RIGOLARD.

Clorinde? avec dinde!

GUSTAVE.

Allons donc!

RIGOLARD.

Dam! je ne suis pas poëte, moi! je ne lis que Paul de Kock, et je ne gravis pas, comme toi, les sommets du Pinde!

GUSTAVE.

Pinde! voilà mon affaire! Pinde... Clorinde! merci, Rigolard! je tiens ma stance, et je vais l'écrire! (Il quitte le balcon.)

SCÈNE VI

RIGOLARD, puis AMANDINE.

RIGOLARD *.

Pauvre garçon! il cherche une rime à Clorinde! Qu'est-ce que c'est que cette Clorinde?... une chipie... bien sûr! (On entend chanter Amandine.) Ah! j'entends Amandine!

AMANDINE, paraissant à côté de Rigolard.

Voici le déjeuner, mon bibi!

RIGOLARD.

Voici vos bottines, ma bichette! voulez-vous que je vous les lace?

AMANDINE.

Je veux bien! plus tard! quand vous m'aurez épousée!

RIGOLARD.

J'y pensais... dans le moment! (A part.) Elles ont toutes le même refrain!

AMANDINE.

Dites donc! si nous allions passer la journée à Asnières? nous mangerions une matelotte?

RIGOLARD.

Ah! si vous me prenez par mon faible...

AMANDINE.

Après ça, nous irons canoter! vous ramez si bien!

RIGOLARD.

Je ne rame pas mal!

Air *de la Reine Mab.*

Oui, nous irons flaner sur la rivière!
Tra, la, la!

AMANDINE.

Tra, la, la, la, la.

RIGOLARD

Pour balancer gentille canotière,
Va
Je suis bon là!
Ah!

ENSEMBLE.

Tra, la, la, la, la,
Ah!

* Rigolard, Amandine.

RIGOLARD.

Mais ça ne sera pas pour aujourd'hui.

AMANDINE.

A cause?

RIGOLARD.

Il faut absolument que j'aille à mon bureau.

AMANDINE.

Ah! c'est dommage!

RIGOLARD.

Ce n'est que partie remise; nous irons demain ou après.

AMANDINE.

Oh! non! c'est impossible! Thomas n'aurait qu'à revenir!

RIGOLARD.

Thomas! quel Thomas?

AMANDINE.

Mon frère! il est absent depuis cinq jours; mais j'ai peur qu'il ne revienne demain.

RIGOLARD.

Vous avez peur?

AMANDINE.

Je crois bien! il ne plaisante pas, lui! Il n'est pas drôle! et, s'il savait que vous me faites la cour... je tremble rien que d'y penser!

RIGOLARD.

Diable!

AMANDINE.

Au lieu qu'aujourd'hui... bah! vous ferez dire que vous êtes malade.

RIGOLARD.

Oui, je sais bien... mais c'est à cause de mon chef de bureau.

AMANDINE.

Bah! pour une fois! c'est si bon, la matelotte!

RIGOLARD.

Ça ferait donc bien plaisir à mademoiselle?

AMANDINE.

Oh! oui!

RIGOLARD.

Allons... je n'ai jamais refusé une matelotte à une femme!

AMANDINE.

Déjeunons toujours!

RIGOLARD.

Déjeunons! (On entend frapper à la porte de la mansarde.) On a frappé!

AMANDINE.

Qu'est-ce qui vient nous déranger?

THOMAS, en dehors.

Mandine... ouvre-moi! je sais que tu es là!

AMANDINE.

Ah! mon Dieu! c'est Thomas!

RIGOLARD.

Bigre... le frère!

AMANDINE.

Il est brutal! et, s'il vous trouve ici... Sauvez-vous!

RIGOLARD.

Me sauver! et par où?

AMANDINE.

Par le toit! Il n'y a pas d'autre chemin!

RIGOLARD.

Si je lui offrais une bouteille à quinze?

AMANDINE.

Il vous assommerait!

THOMAS, en dehors.

Mille noms d'un nom! m'ouvriras-tu?

AMANDINE.

Il va enfoncer la porte! Alerte!

RIGOLARD.

Sapristi! quelle tuile! (Il enjambe par-dessus la fenêtre de la mansarde et monte sur le toit.)

AMANDINE.

Cachez-vous... je ferme la fenêtre! (Elle la ferme après avoir retiré la cage.)

SCÈNE VII.

RIGOLARD sur le toit, puis JOQUELET, à la fenêtre de gauche.

RIGOLARD, sur le toit.

Me voilà à la place du serin! les deux font la paire!

Air *du piano de Berthe.*

Tu le vois, Mandine, amant délicat,
Je n'ai pas voulu risquer un éclat!
Mais, lorsque, pour toi, je cours la gouttière,
Avec vérité, tu pourras, ma chère,
 M'appeler ton chat!
 Ton bon petit chat!

JOQUELET, à la fenêtre *.

Voyons si la petite est encore là...

RIGOLARD, faisant un faux pas sur le toit.

Fichtre! ça glisse! pourvu que je ne dégringole pas!

JOQUELET.

Ah! un homme sur le toit! (Criant.) Au voleur! au voleur!

RIGOLARD.

Hein! qu'est-ce qui crie? (Il regarde du côté de Joquelet.) Ah! bath! mon oncle Joquelet!

JOQUELET, le reconnaissant.

Rigolard!

RIGOLARD.

Vous êtes à Paris?

JOQUELET.

Depuis hier! j'ai été pour te voir et je te rencontre sur un toit!

RIGOLARD.

Je vas vous dire: (Pour causer, il s'assied sur le haut de la cheminée de droite.) J'ai une très-belle écriture ; ça m'a suffi jusqu'à présent... mais on ne sait pas ce qui peut arriver! j'apprends l'état de couvreur.

JOQUELET.

Aurais-tu l'intention de faire poser ton unique parent?

RIGOLARD.

Aie! ça brûle! (Il se remet sur les tuiles où il glisse : on voit de la fumée épaisse sortir par la cheminée.)

JOQUELET.

Tiens-toi bien. (Le temps est devenu très-sombre ; on entend tomber la pluie, qui se change peu à peu en une violente averse.)

RIGOLARD.

Ah! bon! voilà qu'il pleut! c'est pour m'achever!

JOQUELET.

Il pleut... je m'y attendais! et ça me rappelle une anecdote : un jour que j'étais en chasse dans une immense forêt presque vierge...

RIGOLARD.

Je la connais celle-là... (Dans l'intérieur de la mansarde, bruit de dispute entre Thomas et Amandine.) Chut! chut! taisez-vous!... on se dispute dans la mansarde!

JOQUELET.

Eh bien, après?

* Rigolard, Joquelet.

SCÈNE VIII

Les Mêmes, THOMAS, AMANDINE, puis GUSTAVE.

THOMAS, *paraissant à la fenêtre de la mansarde qu'il ouvre, et tenant un bâton à la main* *.

Je te dis qu'il y avait un homme ici... et, puisqu'il n'est pas dans les armoires, il doit être sur le toit!

AMANDINE, *à la fenêtre*.

Mais je t'assure, mon frère...

THOMAS.

Laisse-moi tranquille! je veux lui casser ton manche à balai sur les reins!

RIGOLARD.

Je suis pincé! où me fourrer, mon Dieu! (*Il remonte le toit et va se cacher derrière la cheminée de droite.*)

JOQUELET, *à lui-même*.

Je vois de quoi il retourne! c'est un mari jaloux! (*La pluie redouble de violence.*)

THOMAS, *qui a monté sur le toit avec son bâton*.

Eh bien, où est-il passé?

AMANDINE.

Il n'y est pas... je te le disais bien!

THOMAS, *voyant Rigolard*.

Ah! derrière la cheminée! (*Il se tient après le portant de droite de la fenêtre d'Amandine, et, de là, cherche à atteindre, avec son bâton, Rigolard qui est toujours blotti derrière la grande cheminée, et qu'on n'aperçoit qu'à peine.*)

JOQUELET, *avec force*.

Monsieur! monsieur! ne touchez pas à ce jeune homme; c'est mon neveu! S'il vous a fait quelque chose, je vous indemniserai! je vous donnerai trois francs!

THOMAS.

Allez vous coucher vieille perruche! il faut qu'il reçoive une danse! (*Il lance un coup de bâton à Rigolard.*)

RIGOLARD.

Aie! (*Il remonte vers le haut de la mansarde, Thomas traverse le bord du toit à droite, et se met, tout en trébuchant, à monter sur les tuiles dans la direction que prend Rigolard.*)

GUSTAVE, *paraissant à son balcon*.

Qu'est-ce qu'il y a donc?

* Thomas, Amandine, Rigolard, Joquelet.

AMANDINE, à sa fenêtre avec anxiété.

Pourvu qu'il ne l'attrappe pas! (Rigolard a gagné le milieu du toit, au dessus de la mansarde.)

GUSTAVE, à part.

Rigolard poursuivi! je comprends *!

ENSEMBLE.

Air : *C'est indigne! c'est une horreur.* (Enfant terrible.)

THOMAS.

C'est une infamie! une horreur!
Chercher à séduire ma sœur!
Mais je veille sur son honneur!
A toi malheur! (*bis.*)

JOQUELET et GUSTAVE.

Pour Rigolard, ah! j'ai grand'peur!
A cet imprudent séducteur
Il peut arriver un malheur!
Oui, j'ai grand'peur. (*bis.*)

AMANDINE.

Pour mon amoureux, j'ai grand'peur!
Ce Thomas peut faire un malheur!
Il est brutal! il est rageur!
Oui, j'ai grand'peur! (*bis.*)

RIGOLARD.

S'armer d'un bâton! quelle horreur!
Sans cela, je n'aurais pas peur!
Le brutal peut faire un malheur!
C'est une horreur! (*bis.*)

Rigolard est arrivé à gauche de la fenêtre de la mansarde, tandis que Thomas, moins dispos, est encore en train de gravir le côté droit.

THOMAS, poursuivant Rigolard.

Gare à toi! gare à toi!
Oui, pour ton insolence,
Dans un instant, crois-moi,
Tu recevras ta danse!

GUSTAVE, à part.

Ah! voilà le danger
De courir la grisette!

THOMAS, même jeu.

Gredin! mon œil te guette!

RIGOLARD, cramponné au tuyau de cheminée de gauche.

Amour, daigne me protéger!

Serré de près par Thomas, qui lui allonge encore, de loin, un coup de bâton, il descend vite jusqu'au bord de la gouttière qui longe la fenêtre de la mansarde.)

* Gustave, Rigolard, Amandine, Thomas, Joquelet.

JOQUELET et GUSTAVE.
Ah! ah! ah! ah! ah!
Dans quel piége il est tombé là !

Thomas a passé par dessus le haut de la mansarde, et est au moment de tomber sur Rigolard *.

AMANDINE, tenant la fenêtre toute grande ouverte, et voyant Rigolard qui s'est approché.

Entrez vite!

RIGOLARD.

Ah! vous êtes mon ange tutélaire! (Il est entré dans la mansarde dont la fenêtre se referme.)

JOQUELET, applaudissant.

Bien joué!

GUSTAVE, de même.

Bravo! (La pluie a cessé.)

THOMAS, près de la fenêtre de la mansarde.

Ah! le gueusard! il s'est faufilé! Ouvre-moi, Mandine, ou je casse les vitres!

RIGOLARD, passant la tête à travers le carreau de papier.

Bonjour, Thomas!

THOMAS.

Ah! gredin! (Il donne un coup de bâton à Rigolard qui l'esquive en retirant la tête.)

RIGOLARD, repassant la tête.

Sans rancune, Thomas!

THOMAS.

Oh! (Il lève son bâton, mais Rigolard disparaît.)

JOQUELET.

Sauvé!

GUSTAVE.

Allons, il a de la chance! (Les fenêtres du voisinage s'ouvrent et plusieurs personnes y paraissent.)

REPRISE ENSEMBLE.

JOQUELET, GUSTAVE.
En réchapper, c'est du bonheur !
Il pourrait arriver malheur !
Et, pour l'imprudent séducteur,
J'avais grand peur ! (bis.)

* *Nota*. Les jeux de scène, sur le toit, pourront varier dans les théâtres de province, suivant la disposition du décor dont on se servira, et suivant les comiques évolutions que les acteurs seraient à même d'y ajouter.

THOMAS.

Il en réchappe! quel malheur!
Et je n'ai pu venger ma sœur!
Si j'te rattrapp' bel enjoleur,
 Crains ma fureur! (*bis.*)

LES VOISINS, à leurs fenêtres

Mais d'où vient donc cette rumeur?
Arrive-t'il quelque malheur?
Est-ce un amant? est-ce un voleur?
 Pour lui j'ai peur! (*bis.*)

Pendant cet ensemble, deux pompiers paraissent sur le haut du toit, et Thomas cherche à ouvrir la fenêtre de la mansarde.

La toile tombe avant la fin de la reprise de l'ensemble.

ACTE DEUXIÈME

Une chambre de garçon. — A droite, premier plan, une fenêtre; deuxième plan, une porte; près de la fenêtre, un fauteuil; entre la fenêtre et la porte, une chaise. — A gauche, premier plan, une table recouverte d'un petit tapis; près de la table, deux siéges. — Au fond, au milieu, la porte d'entrée; à droite de cette porte, un guéridon et une armoire; et, à gauche, un buffet sur lequel sont des assiettes du pain et une bouteille. Deux portes à gauche.

SCÈNE PREMIÈRE

MADAME TIBÈRE, seule : elle vient du fond, portant un panier de blanchisseuse qui contient du linge, et parle à la cantonade.

Oui, mam'zelle, vous emportez mon estime! (Descendant la scène.) C'est la petite blanchisseuse de M. Rigolard; une jeunesse bien gentille! Elle ne veut plus lui monter son linge elle-même. Il paraît que, l'autre jour, il s'est permis... scélérats d'hommes! si elle ne l'avait pas griffé! oh! que les femmes font bien de laisser pousser leurs ongles! (Elle pose le panier sur une chaise de droite.) Aussi, depuis que je connais les allures de ce Rigolard, j'ai élagué ma fille! j'ai établi Fanchette fruitière dans un autre quartier... elle est d'une sagesse! ça n'a pas pour *une* centime de vice! c'est une rose dans des légumes!

SCÈNE II

MADAME TIBÈRE, RIGOLARD.

RIGOLARD, entrant par le fond avec des comestibles.

Ah! ah! madame Tibère qui furette dans mes pénates! (Il met les comestibles sur le buffet.)

MADAME TIBÈRE, lui montrant le panier.

Monsieur, c'est votre linge que je vous ai monté.

RIGOLARD.

Vous, la portière!... Et pourquoi pas ma jolie blanchisseuse?...

MADAME TIBÈRE.

Votre jolie blanchisseuse ne veut plus s'exposer à vos agiotages... et j'approuve sa décence!

ACTE DEUXIÈME.

RIGOLARD.

De quoi vous mêlez-vous ?

MADAME TIBÈRE.

Dorène-et-en-vant, c'est moi qui vous apportera votre linge... parce que je n'ai pas peur, moi ! et, si vous osiez...

RIGOLARD.

Sapristi ! soyez tranquille, je n'oserai pas ! Eh bien si j'oserais !... (Il la lutine.)

SCÈNE III

LES MÊMES, GUSTAVE.

GUSTAVE, entrant *.

Ah ! te voilà ! Tu n'es pas mort ? Tu n'es pas démoli ?

RIGOLARD.

Non, mon ami, je vis encore ! je vivrai toujours !... c'est mon caractère ! (Gustave s'assied dans le fauteuil de droite.)

MADAME TIBÈRE, regardant les comestibles que Rigolard a posés sur le buffet.

Monsieur déjeune donc chez lui à ce matin ?

RIGOLARD.

Oui, femme Tibère ; pardon, si je ne vous invite pas.

MADAME TIBÈRE.

Monsieur, veut-il que je mette le couvert ?

RIGOLARD.

Merci, je le mettrai moi-même. (A part.) Elle est si bavarde !

MADAME TIBÈRE, à part.

Il refuse mon offre ; c'est louche ! (Elle sort.)

SCÈNE IV

RIGOLARD, GUSTAVE.

RIGOLARD **.

Tu permets, mon ami. (Il dispose deux chaises à côté de la table de gauche, va prendre des assiettes et une bouteille sur le buffet, et met le couvert.)

GUSTAVE, se levant.

J'étais très-inquiet de toi ! depuis avant-hier, on ne t'a pas vu... et je craignais les suites de ton ascension.

* Rigolard, Gustave, madame Tibère.
* Rigolard, Gustave.

RIGOLARD, plaçant les comestibles sur la table.

Je m'en suis tiré sain et sauf; et, en sortant de là, j'ai été me précipiter dans les bras de mon oncle.

GUSTAVE.

Il est à Paris?

RIGOLARD.

A l'*Hotel des Etrangers*, en face de ta fenêtre.

GUSTAVE.

C'est donc ce monsieur que j'ai vu à la sienne?

RIGOLARD *.

C'est lui!...

GUSTAVE, qui s'est approché de la table et a pris des crevettes.

Elles sont bonnes tes crevettes.

RIGOLARD.

Il m'a régalé d'une mercuriale abondante... qui s'est terminée par une tartine sur le mariage.

GUSTAVE.

Ah! il veut te marier?

RIGOLARD.

Il a cette lubie.

GUSTAVE.

En attendant, tu es retourné chez ta couturière?

RIGOLARD.

Non pas... et je n'y retournerai plus! Je regrette Amandine... mais elle a un frère impossible! Je n'aurais jamais pu m'accoutumer à ce bâtonniste; et, à cause du frère, j'ai renoncé à la sœur.

GUSTAVE.

Alors, te voilà libre! je t'en fais mon compliment.

RIGOLARD.

Oh! libre! Est-ce qu'on l'est jamais?

GUSTAVE.

Ah! bah! aurais-tu renoué avec Léona... cette chanteuse de café dont tu m'as fait tant de récits?

RIGOLARD.

Non, non; celle-là moins qu'une autre! un Othello en crinoline... qui m'a proposé vingt fois de m'asphyxier avec elle... et qui me faisait des traits par dessus le marché!

GUSTAVE.

Tout ça, mon ami, devrait te corriger; tu devrais sentir que tes liaisons triviales n'aboutissent à rien de bon.

RIGOLARD.

C'est vrai!...

GUSTAVE.

Ces fillettes-là, te font gaspiller ton temps.

* Gustave, Rigolard.

ACTE DEUXIÈME.

RIGOLARD.

Gaspiller, c'est le mot.

GUSTAVE.

Tu es mal noté à ton bureau, où tu ne t'es distingué, jusqu'à présent, que par ton absence; et, si ton cœur exige absolument de l'occupation, adresse-toi, du moins, à une femme dans une position flatteuse.

RIGOLARD.

Ton conseil est excellent! Il est si bon que je l'ai suivi... avant même de l'avoir reçu.

GUSTAVE.

Comment ça?

RIGOLARD.

Pas plus tard qu'hier, je me suis lancé auprès d'une comtesse!

GUSTAVE.

Une comtesse!... où l'as-tu rencontrée?

RIGOLARD.

Dans le faubourg Saint-Germain.

GUSTAVE.

A l'Abbaye-au-Bois? à l'Hotel Cluny?

RIGOLARD.

Non; à Bobino.

GUSTAVE.

A Bobino! une... une comtesse!

RIGOLARD.

AIR *de M. Parizo.*

C'était à Bobino,
O, o, o, o, o, o,
　Incognito,
Une belle comtesse,
Y voilait sa noblesse
Du premier numéro!
Près d'elle, à Bobino,
O, o, o, o, o, o,
Je n'ai pas fait dodo!

Quel ton, quelle tournure,
Et quel langage elle a!
J'ai cru voir en nature
La reine de Saba!
Un petit mal de gorge,
La faisait toussotter...
Des bouts de sucre d'orge
Je lui fis accepter! (*bis.*)

C'était à Bobino,
O, o, o, o, o, o,
　Incognito,

Une belle comtesse
Y voilait sa noblesse,
Du premier numéro!
Près d'elle à Bobino...

ENSEMBLE.

O, o. o, o, o, o,
Il n'a pas fait dodo!

RIGOLARD.

O, o, o, o, o, o,
Je n'ai pas fait dodo!

GUSTAVE *.

Du sucre d'orge! une comtesse!

RIGOLARD.

Cinq morceaux seulement; et je l'attends à déjeuner ce matin.

GUSTAVE.

Déjà!

RIGOLARD.

Dam!... tu vois qu'il n'est pas nécessaire de versifier sur des albums... et qu'avec un peu de sucre d'orge...

GUSTAVE.

Si ça t'a réussi, je t'en félicite.

RIGOLARD.

Et, toi, où en es-tu avec ta Clorinde... que je ne connais pas? car, moi, je dis tout : mais, toi, tu es d'une cachotterie !

GUSTAVE.

C'est malgré moi, mon ami : il faut tant de discrétion quand il s'agit d'une femme mariée!

RIGOLARD.

Ah! elle est mariée!

GUSTAVE.

Elle l'est! tu me blâmeras peut-être?

RIGOLARD.

Au contraire! En trompant un mari, tu rends service à l'État! Tu travailles à reboiser la France!

GUSTAVE.

Oh! je n'en suis pas encore au reboisement! elle me résiste...

RIGOLARD.

Tu l'as assassinée ?

GUSTAVE.

Non, mais cette résistance ne me déplaît pas... j'adore ça!

RIGOLARD.

Pas moi!

* Rigolard, Gustave.

ACTE DEUXIÈME.

GUSTAVE.

Je n'épargne rien pour la captiver... je la fais pleurer... je la fais rire... je lui ai prêté tous les romans de Paul de Kock... un seul manque à ma collection... (Il lui parle bas à l'oreille.) Tu ne l'aurais pas, par hasard?

RIGOLARD.

Le *Coucou*...si fait!... tu le trouveras là... (Il indique la porte de gauche.) Dans ma bibliothèque... à côté du *Mérite des femmes*. (Il prend le grand panier d'osier de la blanchisseuse, et le met sur ses genoux, après s'être assis dans le fauteuil de droite.)

GUSTAVE *.

Merci, mon ami; et si je puis t'obliger à mon tour... (Fausse sortie.) Viens-tu au bureau aujourd'hui?

RIGOLARD, qui examine son linge jusqu'à la fin de la scène.

Comme à l'ordinaire.

GUSTAVE.

C'est-à-dire que tu n'y viens pas! Eh bien! compte sur moi pour t'excuser... justement je déjeune avec M. Martineau.

RIGOLARD.

Notre directeur?

GUSTAVE.

Oui : sa femme est à la campagne jusqu'à ce soir, et il m'emmène déjeuner au cabaret.

RIGOLARD.

Diable! tu es donc bien dans ses papiers?

GUSTAVE.

Pas mal... c'est un viveur.

RIGOLARD.

Je le sais; mon oncle me l'a dit. Ils ont commis, jadis, de petites infamies ensemble.

GUSTAVE.

Je lui dirai que je t'ai vu... que tu es affligé d'un compère loriot.

RIGOLARD.

Et que j'en ai pour toute la semaine... V'lan! huit jours de congé!

SCÈNE V

Les mêmes, MADAME TIBÈRE.

MADAME TIBÈRE **.

Pardon...

* Gustave, Rigolard.
** Gustave, Rigolard, Tibère.

RIGOLARD.

C'est encore vous, femme Tibère !

MADAME TIBÈRE.

Monsieur, il y a là une personne... mais c'est impossible... j'en suis sûre... vous ne l'attendez pas...

RIGOLARD.

Qui? quoi? Parlez sans alambics. (Il se lève et va placer dans un coin de droite le panier de la blanchisseuse.)

MADAME TIBÈRE.

C'est une dame qui demande M. Rigolard; et, comme elle est bien mise, j'ai pensé qu'elle se trompait.

RIGOLARD.

Madame Tibère, je finirai par vous appeler en duel !

MADAME TIBÈRE.

Monsieur !

RIGOLARD.

Le nom de cette dame?

MADAME TIBÈRE.

Elle s'intitule madame la comtesse de Bolbec.

RIGOLARD, avec joie, à Gustave.

C'est elle, mon ami !

GUSTAVE.

Je vais prendre le volume et je décampe. (Il entre à droite.)

RIGOLARD.

Faites entrer, femme Tibère.

MADAME TIBÈRE, à part.

Une comtesse !... ça fait suer ! (Haut.) Entrez, madame.

SCÈNE VI

RIGOLARD, URANIE, en grande toilette.

ENSEMBLE.

Air *du duc d'Olonne.*

RIGOLARD [*].

Ah! de votre cœur
Calmez la frayeur !
Vous êtes chez moi...
Rien ne doit vous causer d'effroi !

[*] Uranie, madame Tibère, Rigolard.

ACTE DEUXIÈME.

URANIE.
Ah ! quelle frayeur
Agite mon cœur !
Non, rien, je le croi,
Ne saurait calmer mon effroi !

MADAME TIBÈRE.
Ah ! qu'elle frayeur,
Agite son cœur !
C'est étrange ; pourquoi,
Éprouver cet effroi ?

(Madame Tibère sort.)

URANIE, allant s'asseoir près de la table.

Ah ! j'éprouve une émotion...

RIGOLARD *.

Remettez-vous, divine comtesse ; voulez-vous un verre d'eau sucrée ?

URANIE.

Ah ! monsieur... Il faut que la sympathie que vous m'inspirez soit bien *conséquente* pour m'entraîner à une démarche... Moi chez, vous ?...chez un homme ! (Elle mange des crevettes.)

RIGOLARD.

Si vous l'aviez désiré, j'aurais eu l'honneur de me présenter à votre hôtel ; mais c'est vous qui avez préféré...

URANIE.

J'ai eu tort., c'est une imprudence ! je devrais me cacher la figure.

RIGOLARD.

Oh ! ne la cachez pas ! laissez-moi·la dévorer des yeux !

URANIE, se levant.

Vous m'aimez donc, Rigolard ?

RIGOLARD.

Si je vous aime ! voulez-vous un verre d'eau sucrée ? (A part.) Elle doit en avoir besoin avec les crevettes !

URANIE.

Ah ! si j'étais sûre que vous m'épousassiez ?

RIGOLARD.

Que je vous épousasse !... j'y pensais dans le moment !

URANIE.

Vous me rendez un peu de confiance ! je regrette maintenant d'être obligée de vous quitter sitôt...

RIGOLARD.

Me quitter !

* Uranie, Rigolard.

URANIE.

Oui... Le temps me presse... il est près de midi...

RIGOLARD.

Mais non! A peine onze heures ; Voyez mon horloge.

URANIE.

Elle retarde! Et ma montre... (Elle fait mine de la chercher à sa ceinture.) Eh bien! où est donc ma montre?... Ah! j'oublie toujours que je ne l'ai plus!...

RIGOLARD.

Vous l'aurait-on escamotée?

URANIE.

Non, Rigolard; et je puis vous confier cela... à vous qui êtes un ami! Le malheur s'est abattu sur ma famille... l'infortune s'est assise à mon chevet...

RIGOLARD.

Il n'y a que l'infortune pour s'asseoir comme ça.

URANIE.

Et, un jour, moi, la comtesse de Bolbec... j'ai été forcée de mettre ma montre...

RIGOLARD.

Où ça?...

URANIE.

Une montre qui me venait de ma mère!

RIGOLARD.

L'auriez-vous portée chez ma tante?

URANIE.

Il a fallu m'en séparer pour soixante francs!

RIGOLARD.

Ne gémissez pas, femme céleste : nous la dégagerons votre montre.

URANIE.

Oh!... Rigolard... ma reconnaissance...

RIGOLARD.

Dame! j'y compte un peu!

URANIE.

Elle est dans ma poche.

RIGOLARD.

Hein? comment?

URANIE.

La voici! (Elle lui donne un papier de couleur.)

SCÈNE VII

Les Mêmes, GUSTAVE.

GUSTAVE, rentrant avec un livre *.

Mon ami, je tiens le volume, et je pars.

URANIE.

Ciel! M. Gustave!

GUSTAVE.

Oh! Uranie!

RIGOLARD.

Que signifie? Tu connais madame la comtesse?

GUSTAVE.

Une comtesse! la femme de chambre de madame Martineau!

RIGOLARD.

Une camériste!... Ceci m'explique les crevettes!

GUSTAVE **.

Ah! ah! ah! oui, je la connais! et je connais aussi sa robe et son chapeau! c'est à sa maîtresse!

RIGOLARD.

Elle est forte celle-là!

URANIE.

Oh! M. Gustave, je vous en conjure ne me vendez pas; car je perdrais ma place.

RIGOLARD.

C'est égal, elle est gentille!

GUSTAVE.

Profiter de l'absence de madame Martineau pour te pavaner dans sa toilette! Fi!

RIGOLARD.

Ça se fait... c'est reçu.

URANIE.

Promettez-moi de ne rien dire... et, moi, je vous servirai auprès d'elle... je vous porterai aux nues!

GUSTAVE.

Je ne veux pas aller si haut!

URANIE.

Puisque vous lui faites la cour, j'avancerai vos affaires.

* Gustave, Uranie, Rigolard.
** Uranie, Gustave, Rigolard.

RIGOLARD.

Ah! bah!... l'album... c'est donc madame Martineau?

GUSTAVE.

Je n'avoue rien.

RIGOLARD.

Je ne m'étonne plus si tu es bien avec le mari!

URANIE.

Du reste, vous avez beau cacher votre jeu... Il n'y a pas de secrets pour les femmes de chambre... Et je peux vous dire qu'elle a un penchant pour vous.

GUSTAVE.

Tu crois?

URANIE.

Elle vous préfère de beaucoup à son cousin Hyppolite.

RIGOLARD.

Ah!... il y a un cousin? méfie-toi!

GUSTAVE, à Uranie.

Allons, je serai discret! Je n'ai rien vu, et ce n'est pas moi qui te dénoncerai... (Gagnant le fond.) Adieu, Rigolard.

RIGOLARD.

Bon appétit, sournois!

GUSTAVE, riant.

Salut à la noble comtesse de Bobino! (Il sort en riant.)

SCÈNE VIII

RIGOLARD, URANIE.

URANIE *.

Ah! monsieur Rigolard, je suis confuse... me voilà bien diminuée à vos yeux!

RIGOLARD.

Diminuée... pas en attraits! j'aime mieux ça... je suis plus à mon aise.

AIR *des Postillons*.

Je ne suis pas dans mon assiette
Auprès des dames du grand ton :
Plus à l'aise avec leur soubrette,
J'ai souvent quitté le salon,
Pour conter fleurette à Marton.
Sur ta beauté ta noblesse repose,
Je ne sais pas de titres plus certains...
Et j'aime mieux ton teint de rose,
 Que de vieux parchemins!

* Uranie, Rigolard.

URANIE.
Ainsi, vous n'êtes pas fâché?
RIGOLARD.
Je suis ravi! (A part.) Je n'avais jamais aimé de soubrette!
URANIE.
Malgré ma position subalterne, croyez que mes principes... et l'élévation de mes sentiments...
RIGOLARD, écoutant.
Chut!... silence!
URANIE.
Quoi donc?
RIGOLARD.
On monte l'escalier! sapristi! ça ne peut-être que mon oncle... Il doit venir aujourd'hui!
URANIE.
Votre oncle?
RIGOLARD.
Entrez deux minutes dans la chambre ci-jointe; il y a un miroir!
URANIE.
Dépêchez-vous d'expédier votre oncle!
RIGOLARD.
Il y a un miroir! (Elle entre à gauche.)

SCÈNE IX

RIGOLARD, LÉONA.

RIGOLARD *.
On ne peut pas déjeuner tranquille!
LÉONA, entrant.
C'est lui! C'est mon Rigolard! (Elle se dégage d'une écharpe qu'elle jette vivement sur le guéridon de droite.)
RIGOLARD, reculant.
Léona!
LÉONA, qui s'est élancée vers lui.
Eh! bien, vous ne m'embrassez pas? on ne me saute pas au cou, quand c'est moi qui reviens la première?
RIGOLARD.
Une femme ne doit jamais revenir la première... il fallait m'attendre!

* Rigolard, Léona,

2.

LÉONA.

J'ai attendu huit jours.

RIGOLARD.

Ce n'est pas assez; allez m'attendre encore huit jours, et nous verrons ! d'ailleurs, la rupture a été trop éclatante.

LÉONA.

Vous me gardez rancune parce que je vous ai flanqué une giffle?

RIGOLARD.

Mais dam !... vous avez manqué de m'arracher un œil.

LÉONA.

Une vivacité! Je ne suis pas maîtresse de mon premier mouvement.

RIGOLARD.

Quand on sait ça, mademoiselle, on commence par le second.

LÉONA.

Mais on me connait... une fois la main tournée, je n'y pense plus.

RIGOLARD, à part.

Et l'autre qui est là!

LÉONA.

J'ai fait mes efforts, pour vous oublier... et, certes, ce n'est pas l'occasion qui me manquait ! Je chante dans un café où il y a de petits gandins qui... Mais non ! vous seul ! je ne peux pas me passer de mon Rigolard ! Il me le faut ! Et, si tu me plantais là...

AIR : *j'ai cent écus d'argent blanc.*

Ah! j'en perdrais la raison...
Car, moi vois-tu, je t'aime!
Après ton lâche abandon,
 J'irais à Charenton!
 La, du fond
 D'un cabanon,
Je te lancerais l'anathème...!
Je crierais comme un démon
 Point de pardon
 Non! non! non! non!

Depuis huit jours, mon bijou,
Je suis comme une idiote...
Je vas, je viens, sans savoir où...
En parlant, je barbotte!
Quand un galant, par hasard,
Me propose du homard,

ACTE DEUXIÈME.

Je lui fais la grimace !
C'est par trop bonasse !
Ton souvenir est toujours là...
Ça ne peut pas durer comm' ça...!
Je m'chagrine...
Je m'calcine...
Et tout ça
Pour c' t'animal là !

RIGOLARD.

Léona, Tout finit dans la nature... et M. Cupidon lui-même...

LÉONA.

N'achevez pas !

REPRISE ENSEMBLE.

LÉONA.

Ah ! j'en perdrais la raison
Car, moi, etc., etc.

RIGOLARD.

Écoute un peu la raison !
En vain tu dis je t'aime...
Ton amour est trop grognon
Ce n'est qu'un brandon...
Un chardon !
Un vrai crampon !
Et de la scie il est l'emblème !
Moi, vivre avec un démon
En cotillon !
Non ! non ! non !

LÉONA.

Voilà comme on me reçoit !

RIGOLARD.

Léona ! Rien n'autorise votre invasion chez moi, et je vous somme de déguerpir !

LÉONA.

Déguerpir !

RIGOLARD.

Autrement dit : tournez-moi les talons !

LÉONA.

Vous ne m'aimez donc plus, Rigolard ? tu me détestes ! Ah ! Je serais trop lâche de rester. Adieu !... (Elle remonte la scène.)

RIGOLARD.

Au plaisir ! voilà comme il faut s'en débarrasser !

LÉONA, redescendant *.

Non ! c'est plus fort que moi : je ne peux pas me faire à l'idée que vous en aimez une autre !

* Léona, Rigolard.

RIGOLARD.
Léona, ne me forcez pas à des mesures coercitives !
LÉONA, voyant la table.
Oh ! oh ! une table servie !
RIGOLARD.
Eh bien ! j'allais déjeuner.
LÉONA, qui s'est approchée de la table.
Et deux couverts ! Rigolard, il y a une femme ici !
RIGOLARD.
Une femme ! pas si godiche ! vous m'en avez corrigé des femmes ! Je vis seul... en ermite.
LÉONA.
En ermite !... avec deux couverts ?
RIGOLARD.
Il y en a un pour la viande... et un pour le poisson.
LÉONA.
Ah ! c'te bêtise !
RIGOLARD.
D'ailleurs, j'attends mon oncle.
LÉONA.
Tu mens !
RIGOLARD, écoutant.
Tenez, l'entendez-vous qui tousse dans l'escalier ! sortez, Léona, partez... Il a un très-mauvais caractère !
LÉONA, passant à la table.
Bah ! ce n'est pas un requin... Il ne m'avalera pas...
RIGOLARD, à part.
Oh ! Je rugis !

SCÈNE X

Les Mêmes, JOQUELET.

JOQUELET [*].
Ah ! enfin... on te trouve chez toi !
RIGOLARD.
Soyez le bienvenu, la perle des oncles !
LÉONA, à part.
C'est un vrai oncle ! (Elle se met à la table, et mange des crevettes.)
JOQUELET, voyant Léona.
Ah ! tu n'étais pas seul ?
RIGOLARD.
Moi ! si fait ! c'est ma blanchisseuse. (Il montre le panier apporté par madame Tibère.)

[*] Léona, Rigolard, Joquelet.

ACTE DEUXIÈME.

LÉONA, à part.

Quelle colle !

JOQUELET, bas, à Rigolard.

Elle blanchit tes crevettes. (Regardant la toilette de Léona.) Elle est bien coquette pour une blanchisseuse... et ça me rappelle une anecdote ! le poëte Dufresny...

RIGOLARD.

Oh ! je la connais celle-là !

JOQUELET.

Ah ! si tu la connais...

RIGOLARD, à Léona.

Mademoiselle, si ça vous est égal, nous compterons un autre jour : Je ne vous retiens plus.

LÉONA.

Et votre linge, monsieur Rigolard ! Le linge à blanchir !

RIGOLARD.

Je n'en ai pas cette semaine.

LÉONA, lui pinçant le bras avec force, sans que ce mouvement soit remarqué par Joquelet.

Ah ! vous devez en avoir ! (Prenant une voix douce.) Ne vous dérangez pas : je sais où vous le mettez. (Elle gagne la porte de droite.)

RIGOLARD, à part.

Elle ne me lâchera pas.

LÉONA, à part.

Oh ! je ferai le guet ! (Elle entre à droite.)

SCÈNE XI

JOQUELET, RIGOLARD.

JOQUELET. *

Elle est jolie ta blanchisseuse !

RIGOLARD.

Vous trouvez ? Et le commerce, mon oncle... ça va-t-il un peu votre marchandise ?

JOQUELET.

Je ne suis pas mécontent : j'apporte au Jardin-des-Plantes deux charmantes petites guenons qu'on va me payer fort cher.

* Rigolard, Joquelet.

RIGOLARD.

Vous êtes heureux, vous! ce sont ces bêtes-là qui vous enrichissent!

JOQUELET, riant.

Tu dis vrai. Je suis une exception sociale... et ceci rentre naturellement dans le sujet qui m'amène...

RIGOLARD.

Soyez bref, mon oncle; je suis pressé! c'est l'heure de mon bureau.

JOQUELET.

L'autre jour, je t'ai fait un speech sur le mariage...

RIGOLARD.

Je m'en souviens... c'était long!

JOQUELET.

J'abrége. Est-ce que tu n'es pas un peu fatigué de la vie de garçon, mon ami?

RIGOLARD.

Hum! hum! franchement, ça commence!... Le célibat est un jardin qui a des roses... mais pas mal de soucis... et, ma foi, si je trouvais une petite femme sans soucis...

JOQUELET.

Réjouis-toi, elle est trouvée!

RIGOLARD.

Plus bas, mon oncle! plus bas!... Ma blanchisseuse est si indiscrète!

JOQUELET.

Oui... oui... je comprends.

RIGOLARD.

Vous disiez donc?

JOQUELET, baissant la voix.

Elle est trouvée!

RIGOLARD.

Si tôt?

JOQUELET.

Voilà comme je mène les affaires! Hier, je rencontre Courtalou, receveur de l'enregistrement à Beauvais... un ancien ami! J'ai vendu dernièrement un singe qui lui ressemblait; je l'aborde en disant... « Par quel hasard à Paris? » Il me répond : Je viens chercher ma fille Jenny qui sort du couvent... » — Ah! tu as une fille! — Mais oui. Une charmante personne, je m'en flatte, et qui a été élevée... aux Oiseaux...

RIGOLARD.

Il est malin comme un...

JOQUELET.

—Venx-tu la marier? poursuivis-je.—C'est mon vœu le plus cher. — Mais avec qui ? — Avec mon neveu qui n'est peut-être pas aussi charmant... mais à qui je donne pas mal de dollars!—Je ne dis pas non!... ça pourra se faire !—Oui!..., tu vois, que c'est en bon train !

RIGOLARD.

Comme vous y allez! Vous me faites frémir !

JOQUELET.

Ce n'est pas tout; Martineau, ton directeur, est e parrain de Jenny...

RIGOLARD.

Ah ! diable !

JOQUELET.

J'irai le voir : je le mettrai dans nos intérêts, et je vous unis.

RIGOLARD.

M'enchaîner pour toujours! Je vous avoue que ça me coûte.

JOQUELET.

Mais crois-tu donc que tu ne me coûtes rien? Tu m'as déjà mangé beaucoup de singes... et ça ne te profite pas. Arrêtons les frais.

RIGOLARD.

Vous le voulez!... Voilà mes mains... chargez-moi de fers... et traînez-moi à l'autel !

JOQUELET, élevant la voix.

Bravo ! Rigolard. Avant un mois tu seras marié !

SCENE XII

LES MÊMES. URANIE, LÉONA.

URANIE, sortant de la gauche. *

Marié !

LÉONA, sortant de la droite.

Qui ça marié? (Les deux fillettes se posent dans une attitude menaçante, à la droite et à la gauche de Rigolard.)

RIGOLARD.

Bigre !

LÉONA, dévisageant Uranie du regard.

Une femme !

* Uranie, Rigolard, Léona, Joquelet.

URANIE, toisant Léona avec dédain.

Une femme ici !

JOQUELET, à part.

Elles étaient deux !

LÉONA, à Rigolard.

Ah ! fourbe ! il me trompait !

URANIE.

Et moi aussi !

LÉONA.

Qui êtes-vous, mademoiselle ? N'êtes-vous pas honteuse devenir ainsi chez un homme ?

URANIE.

Mais vous, madame ?...

LÉONA.

Sortez, sortez tout de suite, effrontée... ou je vous y forcerai bien !

RIGOLARD.

Des menaces... chez moi !... Léona... c'est à vous de sortir !

LÉONA.

Vous me chassez, pour une rivale ?

RIGOLARD.

Je ne vous mâche pas le mot... fichez-moi le camp !

LÉONA.

Un pareil affront... ah ! je suis folle ! c'est ma mort que tu veux ? Eh bien !... sois donc satisfait ! (Elle ouvre la fenêtre, fait mine de s'y précipiter.)

JOQUELET et RIGOLARD.

Arrêtez ! (Ils la retiennent.)

LÉONA.

Non ! laissez-moi me périr. (Elle met le pied sur le bord de la fenêtre.)

RIGOLARD, la retenant.

Voyons, pas de bêtises ! (On entend un grand cri dehors.)

JOQUELET.

Ce cri !...

RIGOLARD, qui a regardé par la fenêtre.

Malheureuse ! vous avez fait tomber un pot de fleurs dans la cour !

LÉONA.

Oh ! je voudrais être à sa place ! (Elle fait mine de s'élancer.)

ACTE DEUXIÈME.

JOQUELET, la retenant.

Mais tenez-vous donc !... quelle gaillarde !

URANIE.

Ah ! mon âme est brisée ! (Elle se laisse tomber sur une chaise près de la table.)

JOQUELET.

A l'autre maintenant! (Il court à Uranie, qui trempe tout à coup un biscuit dans le verre de vin qu'elle s'est versé.) Ah ! ça va mieux de ce côté-là.

SCÈNE XIII

LES MÊMES, MADAME TIBÈRE.

MADAME TIBÈRE, se précipitant dans la chambre, et tenant les débris du pot de fleurs cassé. *

Ciel de Dieu ! c'est une atrocité de cannibales !

RIGOLARD.

Quoi ? qu'est-ce qu'il y a encore ?

MADAME TIBÈRE.

Assassin !... Vous vouliez donc tuer votre concierge ?

JOQUELET.

Comment ? est-ce que le pot de fleurs...

MADAME TIBÈRE.

Il m'a frôlé le crâne de la tête !

RIGOLARD.

Sapristi ! le propriétaire va m'augmenter !

MADAME TIBÈRE.

Je pourrais vous traîner à l'échafaud... mais, en attendant, je vous ferai donner congé !

RIGOLARD.

Congé !

MADAME TIBÈRE.

Il se passe tous les jours, chez vous, des événements trop indigestes !

JOQUELET **.

Te voilà sur le pavé !

RIGOLARD.

Ah ! je bisque !... Et c'est vous, Léona... Mais allez-vous-en donc ! sautez par la fenêtre, si ça vous plaît ! Nous ne vous arrêtons plus !

* Uranie, Joquelet, madame Tibère, Rigolard.
** Uranie, Joquelet, Rigolard, Léona.

LÉONA.

Infâme!... Tu serais trop content! Non, non, je pars... Mais tu ne me reverras de la vie!

RIGOLARD.

Ça me fera bien de la peine! (Il reçoit un vigoureux soufflet de Léona.) Aie!

LÉONA, allant près d'Uranie.

Madame... je ne vous salue pas! (A part.) Je vais l'attendre dans l'escalier! (Elle sort suivie de madame Tibère.)

SCÈNE XIV

RIGOLARD, JOQUELET, URANIE.

RIGOLARD *.

Cette femme-là est mon fléau!

JOQUELET.

Je connais ça.

URANIE, qui vient d'achever son biscuit, et s'est levée avec une dignité comique.

Quant à moi, monsieur, je vous épargnerai la peine de me mettre à la porte.

RIGOLARD.

A la porte... vous, Uranie... loin de là!

URANIE, remontant la scène.

Ne me retenez pas! après ce que je viens de voir... ma dignité ne me permet plus... Je me retire...

RIGOLARD.

Mais, Uranie...

URANIE, au moment de sortir, et d'un air sentimental.

Ah! Rigolard!... (Changeant de ton.) Vous êtes un goujat! (Elle lui applique un soufflet, et sort.)

SCÈNE XV

JOQUELET, RIGOLARD, puis MADAME TIBÈRE.

JOQUELET, riant **.

C'est son jour de recette! (Allant à lui.) Ah! ah! mon gaillard... mets-toi là que je te fasse un sermon sur les blanchisseuses!

RIGOLARD.

Tenez, mon oncle, vous ferez mieux de déjeuner avec moi; la table est vacante...

* Joquelet, Uranie, Rigolard.
** Rigolard, Joquelet.

ACTE DEUXIÈME.

JOQUELET.

Es-tu bien sûr qu'il n'y ait plus personne dans les cabinets ?

RIGOLARD.

Toutes les colombes son envolées. (Ils se mettent à table.)

JOQUELET.

Ça me rappelle une anecdote : Pythagore, dont la table est si célèbre....

RIGOLARD.

Ah ! je la connais celle-là... (Cris aigus dans l'escalier.)

JOQUELET.

On se dispute dans l'escalier ! (Musique à l'orchestre. Rigolard et Joquelet se lèvent.)

MADAME TIBÈRE, en dehors.

Au secours ! au secours !

JOQUELET.

Serait-ce encore un pot de fleurs ?

MADAME TIBÈRE, accourant *.

Ah ! c'est du propre ! vos dames qui se donnent une tripotée dans l'escalier !

RIGOLARD.

Ah ! cette Léona !

MADAME TIBÈRE.

Elles s'arrachent leurs effets !

JOQUELET.

Courons nous jeter au milieu des ces panthères ! (Il sort.)

RIGOLARD.

C'est le bouquet !

MADAME TIBÈRE.

Une bataille de dames ! ça me renverse les sens ! (Elle tombe en pamoison sur le fauteuil de droite ; Rigolard prend la bouteille qui est sur la table et en asperge la figure de madame Tibère, qui bondit en criant.)

* Joquelet, Rigolard, madame Tibère.

ACTE TROISIÈME

Une place publique. — A droite, premier plan, boutique de fruitière, avec tout ce qui constitue son étalage : Choux, carrottes, navets, persil, etc., etc. Adossé à la boutique, une espèce d'escabeau sur lequel est un énorme potiron ; et, à côté, un panier d'œufs. — A gauche, premier plan, l'entrée d'un magasin de nouveautés. — Deuxième plan, une boutique de bouquetière. — Au fond, à l'angle de droite de la place, qui laisse une rue à découvert, la maison de Martineau. — La porte de cette maison fait presque face au public. — Au fond, à l'angle de gauche, un magasin de modes.

SCÈNE PREMIÈRE

JEUNES GENS ET JEUNES FILLES.

Au lever du rideau il fait nuit ; les boutiques et les magasins sont éclairés — l'orchestre joue l'air : *Quand on attend sa belle*. On voit des jeunes gens postés devant les boutiques et lorgnant dans l'intérieur. — Bientôt plusieurs jeunes filles en sortent, prennent le bras des jeunes gens et s'éloignent avec eux.

SCÈNE II

JOQUELET, MARTINEAU.

JOQUELET, *sortant de la maison de Martineau avec lui* *.

Ainsi, mon cher Martineau, c'est bien convenu, j'ai ton assentiment ?

MARTINEAU.

J'y obtempère... parce que c'est toi ; mais, tu me connais... je ne suis pas endurant, et, si Rigolard se conduisait mal avec ma filleule...

JOQUELET.

Ne crains rien... il s'amende !

MARTINEAU.

C'est que, vois-tu, le pendard a une conduite...

JOQUELET.

De quoi l'accuses-tu ?

* Joquelet, Martineau.

ACTE TROISIÈME.

MARTINEAU.

Air : *Vaudeville de Partie et revanche.*

C'est un employé détestable...
Je ne puis t'en dire aucun bien.

JOQUELET.

L'hymen le rendra raisonnable.

MARTINEAU.

A son bureau jamais il ne fait rien :
Il n'y vient pas !

JOQUELET.

Cela m'étonne bien !

MARTINEAU.

Tu croyais donc qu'il y passait sa vie?

JOQUELET.

Non ; mais je crois qu'au moins de temps en temps,
Il y vient...

MARTINEAU.

Quand donc, je te prie?

JOQUELET.

Mais le jour des émargements...
Pour toucher ses appointements !

MARTINEAU.

Oui! une fois par mois!... mais il restera toute sa vie expéditionnaire : il n'y a pas moyen de l'avancer! et je ne te cache pas que j'avais un autre parti en vue pour Jenny.

JOQUELET.

Ne vas pas te dédire, au moins !...

MARTINEAU.

Non, mais sans madame Martineau, qui n'a pas adopté cette combinaison... j'aurais préféré Gustave.

JOQUELET.

Gustave!... Ce petit daim!... que j'ai vu chez Rigolard?

MARTINEAU.

Ce petit daim est un de mes employés aussi! mais un modèle celui-là!... je le pousserai... il ira loin! laborieux, assidu... et d'une complaisance... tout à l'heure, ma femme a témoigné, devant lui, le désir d'aller à l'Opéra, et il a couru de suite chercher une loge.

JOQUELET.

A l'heure qu'il est?...

MARTINEAU.

Ah! rien ne l'arrête! et, tiens, le voici déjà.

SCÈNE III

Les mêmes, GUSTAVE.

GUSTAVE. *

Monsieur, nous avons la loge !...

MARTINEAU.

J'en étais sûr !

GUSTAVE.

Il n'y en avait plus au bureau ; mais les marchands de billets sont toujours là.

MARTINEAU.

Tu est un garçon précieux !...

GUSTAVE.

Monsieur Joquelet, comment va Rigolard ?

JOQUELET.

Il ne va que trop bien le maraud !

MARTINEAU, bas.

Ne t'en va pas, Gustave ; j'ai à te parler !

JOQUELET.

Au revoir, Martineau : Je vais chez Courtalon lui annoncer ton consentement ; en affaire, je ne remets jamais au lendemain.

MARTINEAU.

Sans adieu ! (Joquelet sort.)

SCÈNE IV

MARTINEAU, GUSTAVE.

MARTINEAU, **.

Mon cher Gustave, j'ai à te demander un service d'ami...

GUSTAVE.

Monsieur Martineau, je me jetterais au feu pour vous !

MARTINEAU.

Ça n'ira pas jusque-là... un travail important me retiendra un peu tard à mon administration...

GUSTAVE.

Un travail ?

MARTINEAU, à part.

Léona m'attend pour souper avec elle !

* Joquelet, Martineau, Gustave.
* Martineau, Gustave.

GUSTAVE.
Désirez-vous que je vous aide ?
MARTINEAU.
Non... c'est un travail personnel.
GUSTAVE, à part.
Quelque partie fine!
MARTINEAU.
Mais tu comprends qu'il me sera impossible d'aller à l'Opéra; et, si ça ne te contrarie pas trop, tu m'obligerais d'y conduire ma femme.
GUSTAVE.
Moi ?... (A part.) Quelle chance !
MARTINEAU.
Je sais bien que c'est une corvée...
GUSTAVE.
Ah! du tout !
MARTINEAU.
C'en est une !... car il faut que tu me promettes de ne pas la quitter un instant!
GUSTAVE.
Ah !... vous voulez...
MARTINEAU.
Madame Martineau est la vertu même ; mais les assiduités de son cousin Hippolyte... Tu as dû les remarquer?
GUSTAVE.
Ah! je ne me permets pas...
MARTINEAU.
Qu'il y prenne garde... je ne suis pas endurant! on connaît ma force au pistolet! et, s'il continue à m'agacer les nerfs...
GUSTAVE.
Comptez sur moi ce soir!...
MARTINEAU.
Merci!... avec toi j'ai confiance !...
GUSTAVE.
Mais madame Martineau consentirait-elle?
MARTINEAU.
Oui ! je l'y ai préparée... et, malgré son antipathie pour toi... car je n'y conçois rien... tu es sa bête noire!
GUSTAVE, à part.
Ce n'est pas moi qui suis la bête.

MARTINEAU.

Tâche de lui paraître aimable... et, pour commencer, porte-lui un bouquet.

GUSTAVE.

C'est juste... à l'Opéra! je vais en acheter un magnifique...

MARTINEAU.

Non, mon ami, ceci me regarde! Il y a là une bouquetière; attends-moi un instant.

AIR : *du bouquet de bal.*

Oui, je dois t'aider à lui plaire !
Ce cadeau, qui de toi viendra,
Calmera son humeur sévère...
Et ce bouquet la fléchira !

GUSTAVE.

Quoique je craigne une disgrâce,
J'obéis et prends votre place...
Et, si vous n'êtes pas là... ⎫
 MARTINEAU. ⎬ *bis.*
Mon ami du moins y sera ! ⎭
(Martineau entre chez la bouquetière.)

GUSTAVE, seul.

C'est lui qui paye le bouquet !

SCÈNE V

GUSTAVE, AMANDINE, puis RIGOLARD.

* AMANDINE, venant de la droite en chantant.

« Une robe légère
D'une entière blancheur...

Ah! voilà le magasin de nouveautés... il y a longtemps que j'ai envie d'une robe de soie... tant pis, je vas me la payer !...

GUSTAVE, à part, la regardant.

Il me semble avoir déjà vu cette jeune fille.

AMANDINE.

C'est un peu cher... mais je marchanderai... et puis, à moi, on me fera une remise !... (Elle entre dans le magasin.)

GUSTAVE *.

Mais je ne me rappelle pas au juste...

* Gustave, Amandine.
* Gustave, Rigolard.

RIGOLARD, venant de la gauche.

J'ai remarqué par ici une petite fruitière... je n'ai jamais aimé de fruitière...

GUSTAVE.

Eh! c'est Rigolard!...

RIGOLARD.

Gustave! ferais-tu faction pour quelque beauté de magasin?

GUSTAVE.

Non, ma foi!... je n'aime pas à monter la garde!... mais, toi, es-tu toujours bien avec la comtesse de Bolbec?...

RIGOLARD.

Toujours! ça s'est rabiboché... Je lui ai retiré sa montre!... et, ce matin, elle m'a écrit de venir l'attendre aux alentours : j'ai répondu que je viendrais... et me voilà!

GUSTAVE.

Tu as répondu... Alors c'est ta lettre qui est tombée dans les mains de sa maîtresse!

RIGOLARD.

Ma lettre!... heureusement, je ne signe jamais que Polycarpe... moi, malin!

GUSTAVE.

Et cette pauvre Uranie est renvoyée!

RIGOLARD.

Renvoyée!... quelle injustice!... une femme de chambre n'a donc pas le droit... quand sa maîtresse...

GUSTAVE.

Tais-toi!... son mari pourrait t'entendre!...

RIGOLARD.

Lui!

GUSTAVE.

Il est là chez la bouquetière... et je l'attends!

RIGOLARD.

Fichtre!... mon cauchemar!... Je m'esquive! (Il sort par la gauche.)

GUSTAVE.

Il ne sera jamais diplomate!

3.

SCÈNE VI

GUSTAVE, RIGOLARD, MARTINEAU.

MARTINEAU, sortant de chez la bouquetière *.

Mon cher Gustave, voilà ton passeport!... (Il lui remet un bouquet magnifique.)

GUSTAVE.

Oh! le charmant bouquet!...

MARTINEAU.

Va rejoindre ma femme; dis-lui que je regrette infiniment de ne pas l'accompagner... mais que le devoir... les exigences du travail...

GUSTAVE.

J'arrangerai ça...

MARTINEAU.

Va vite!

GUSTAVE.

J'y cours... (A part.) O bonheur!

MARTINEAU, à part.

Je suis libre!... allons chez Léona!...

ENSEMBLE.

AIR : *du Guide de l'étranger.*

MARTINEAU, à part.
Oui, courons chez ma belle,
A notre rendez-vous du soir !
Son amour, qui m'appelle,
Me berce d'un charmant espoir !

GUSTAVE, à part.
O Clorinde, ma belle,
Pour mon cœur quel doux espoir !
Ton époux infidèle
Me donne bien beau jeu ce soir !

(Gustave entre dans la maison de Martineau, et celui-ci sort par la gauche Avant le départ de Martineau, Fanchette est sortie de sa boutique et est venue arranger son étalage.)

* Martineau, Gustave.

SCÈNE VII

RIGOLARD, puis FANCHETTE.

RIGOLARD *.

Ils sont partis!... (Lorgnant la fruitière.) Elle est jolie cette fruitière!... si je lui achetais des échalottes!... (Allant à elle.) Belle fruitière, c'est-il bien cher vos légumes?

FANCHETTE.

Vous voulez des légumes, vous?

RIGOLARD.

Oui! je suis chef de cuisine dans une maison... et ils m'ont demandé une julienne.

FANCHETTE.

Alors, c'est des carottes, des poireaux, des navets?

RIGOLARD.

C'est ça! Donnez-moi pour quarante sous de navets!...

FANCHETTE.

Quarante sous! (Elle prend des navets à son étalage.)

RIGOLARD.

Pour une grosse julienne... (A part.) Épatons-la par mon luxe!

FANCHETTE.

Avez-vous un panier?

RIGOLARD.

Jamais de panier!... Fourrez-moi ça dans mes poches! (Fanchette lui bourre de navets les deux poches de côté de son paletot, et lui met ensuite une botte de poireaux sous le bras.)

FANCHETTE.

Il ne vous faut rien avec ça?

RIGOLARD.

Si fait!... si fait!... je voudrais faire une liaison.

FANCHETTE.

Une liaison!... Alors, c'est des œufs qu'il vous faut!.. trois douzaines?

RIGOLARD.

Oh! j'en aurai assez d'une demi-douzaine.

* Rigolard, Fanchette.

FANCHETTE.

Vos poches sont pleines... tendez votre chapeau. (Elle lui met des œufs dans son chapeau.)

RIGOLARD.

Vos œufs sont-ils aussi frais que vous ?

FANCHETTE.

Ils sont tout chauds !... Je veux avoir votre pratique !

RIGOLARD, qui a remis avec précaution son chapeau sur sa tête.

Vous l'aurez !... J'adore les jeunes fruitières ! (Il la lutine.)

FANCHETTE.

Ah ! mais ! A bas les mains !

RIGOLARD.

A présent, donnez-moi des cerises.

FANCHETTE.

Des cerises !... c'est pas la saison !

RIGOLARD.

Oh ! que si ! J'en vois une dans votre figure... laissez-moi la goûter ! (Il veut l'embrasser.)

FANCHETTE.

Allez-vous finir !

RIGOLARD, continuant.

Laissez-moi la goûter !

SCÈNE VIII

Les mêmes, MADAME TIBÈRE.

MADAME TIBÈRE, entrant et voyant Rigolard embrasser Fanchette *.

Ah ! on insulte ma fille !... (Elle court à Rigolard, et, d'un coup de poing, lui enfonce son chapeau sur les yeux.)

RIGOLARD.

Aïe !... ça me dégouline !

MADAME TIBÈRE.

C'est mon Satan de Rigolard !

FANCHETTE, riant.

Il avait des œufs dans son chapeau !...

RIGOLARD.

Je suis couronné d'une omelette !

MADAME TIBÈRE.

Mange-la ton omelette, malfaiteur ! Rentrons, ma fille, et laissons-le se débarbouiller ! (Elles rentrent dans la boutique.)

* Rigolard, madame Tibère, Fanchette.

SCÈNE IX

RIGOLARD, puis URANIE.

RIGOLARD.

Sapristi!... Je n'oserai plus ôter mon chapeau!... (Il s'essuie la figure.)

URANIE, qui sort de la maison de Martineau en traînant d'une main une malle, et en tenant, de l'autre, une cage de crinoline démontée [*].

C'est indigne! ne pas même me donner mes huit jours! Oh! les maîtres!

RIGOLARD.

Uranie!...

URANIE.

Ah! c'est vous, Rigolard! (Elle a posé sa malle, et la cage de crinoline par-dessus, un peu en avant de la boutique de la fruitière.)

RIGOLARD.

Et, vous voyez, je suis de parole !

URANIE.

Eh bien! ce chapeau sur votre tête... vous ne me saluez pas ?

RIGOLARD.

On ne salue plus les femmes à présent : on leur donne une poignée de main! (Tout en causant avec Uranie, il se débarrasse peu à peu des navets et des poireaux, qu'il jette derrière lui à la dérobée.)

URANIE.

J'aurais plutôt besoin d'un commissionnaire : mais, puisque vous voilà... vous allez me garder mes paquets.

RIGOLARD.

Ah! il faut que je garde...

URANIE.

Ce n'est qu'une partie de mes effets... je vais chercher le reste.

RIGOLARD.

C'est donc un déménagement ?

URANIE.

Mais oui!... c'est que, vous ne savez pas... on m'a donné mon congé!...

RIGOLARD.

J'ai appris cette catastrophe!

[*] Rigolard, Uranie.

URANIE.

Et c'est à cause de vous! madame ne m'a même pas accordé un jour!... il faut que je sorte à l'instant!...

RIGOLARD.

Ah! c'est bien petit pour une grande dame!...

URANIE.

Et, pourtant, si je voulais parler... si je divulguais à son mari... il n'y voit goutte... mais on peut l'éclairer.

RIGOLARD.

Eclairer un mari! la compagnie du gaz n'y suffirait pas!

URANIE.

D'ailleurs, je ne suis pas méchante...

RIGOLARD.

Et où allez-vous transporter vos bibelots?

URANIE.

Dam!.. je n'en sais rien!... J'ai pensé à vous Rigolard!

RIGOLARD.

A moi?

URANIE.

J'espère bien que vous ne m'abandonnerez pas!...

RIGOLARD à part.

Eh! eh!

URANIE.

Je n'ai plus que vous!

RIGOLARD.

Est-ce que vous n'avez pas une autre place en vue?

URANIE.

Une place... non! la servitude m'est insupportable!... ce que je rêve, c'est un ami! Ah!... je le servirais lui... parce qu'un ami... on l'aime! on lui est dévouée... je le comblerais de soins... de petits soins!

RIGOLARD, à part.

Attends, attends, je te vois venir!

URANIE.

Ah! Rigolard, quand l'univers m'abandonne...

RIGOLARD, à part.

O Richard! O mon roi!

URANIE.

Vous dites?

RIGOLARD.

Rien! c'est un souvenir!

URANIE.

Gardez toujours ça ; je vas chercher le reste de mes effets.
(Elle entre dans la maison de Martineau.)

SCÈNE X
RIGOLARD, puis AMANDINE.

RIGOLARD, seul.

Ah! ça mais... est-ce qu'elle va me rester sur les bras... s'installer dans mes lambris? Pas de ça, ma petite! je ne prends pas de bonne en sevrage...! je lui louerai un garni à six francs par mois... pour huit jours!

AMANDINE, sortant du magasin et portant sous son bras l'étoffe d'une robe enveloppée dans du papier.

Fragment d'un air connu.

Jeune fille à seize ans,
Chante comme l'alouette...
Jeune fille à seize ans...

RIGOLARD, la reconnaissant.

Amandine!

AMANDINE, le voyant.

Ah! mon Dieu! Rigolard!...

Air *du Moujick.*

C'est donc vous méchant.

RIGOLARD.

Merci, pas mal, et vous ma chère?

AMANDINE.

Etes-vous bien vivant!
Vous m' fait's l'effet d'un revenant!
Ah! ah!
Je vois ça,
Vous aviez peur de mon frère!
Ah! ah!
Je vois ça,
Allez je comprends cela!

Mais j' vous attendais...
Je n'ai jamais,
Perdu courage...
Vous n'êtes pas rev'nu ;
Pourquoi donc n' vous a t-on pas r' vu?

Ah! ah!
Je vois ça,
Vous tremblez devant mon frère!
Ah! ah!
Mais oui da!
J' vous croyais plus brav' que ça!

* Amandine, Rigolard.

RIGOLARD.

Pourquoi on ne m'a pas revu?... je vas vous dire... en me sauvant de chez vous, j'ai attrapé une entorse: ça ma cloué dans ma chambre !...

AMANDINE.

Il fallait m'écrire !

RIGOLARD.

J'y pensais!... mais mon médecin m'a fait prendre du séné...

AMANDINE.

Du séné pour une entorse ?

RIGOLARD.

Oui !... c'est très-bon ! on ne croirait pas... mais c'est souverain !... et vous pensez bien qu'un homme qui se bourre de séné...

AMANDINE, à elle-même.

C'est peut-être une histoire !

RIGOLARD, à part.

Et l'autre qui va revenir ! (en se tournant du côté de la maison de Martineau, il heurte la malle d'Uranie et tombe assis sur la crinoline.)

AMANDINE.

Qu'est-ce que vous avez donc là ? Des paquets ?

RIGOLARD, resté sur la malle.

Oui ! c'est des paquets !... (Se levant.) Je vas vous dire... on m'a donné congé... je déménage et j'étais là à me reposer un instant.

AMANDINE.

Tiens ! une cage de crinoline ! c'est donc à une femme ?

RIGOLARD.

Non, non ! c'est à moi !

AMANDINE.

Une crinoline... à vous ?

RIGOLARD.

Je vas vous dire... Je me déguise quelquefois en femme, au carnaval !...

AMANDINE, riant.

Ah ! ah ! ah ! vous devez être joliment drôle !

RIGOLARD.

Ah ! oui !... je suis bien drôle !...

* Rigolard, Amandine,

ACTE TROISIÈME.

AMANDINE.

C'est égal, mon petit Rigolard, je suis contente de vous revoir! voulez-vous que je vous porte un de vos paquets? je vous reconduirai un bout de chemin!...

RIGOLARD.

Par exemple!... vous faire porter... à vous, mon Amandine... pour qui me prenez-vous?

AMANDINE.

Vous m'aimez donc toujours un peu?

RIGOLARD.

Si je vous aime!... (A part.) Ah j'ai mon truc! (Haut.) si je vous aime!... oh! j'ai bien pensé à vous, allez!... et je n'ai pas oublié les pantoufles que vous m'avez promis de me broder.

AMANDINE.

Bien vrai?

RIGOLARD.

Des pantoufles de votre main! Seigneur Dieu!

AMANDINE.

Ah! bien, j'achèterai demain de la laine pour les faire...

RIGOLARD.

Demain!... Pourquoi pas tout de suite?... tenez, dans ce magasin, il y a de la laine, des canevas... * rentrez-y... voici de l'argent.

AMANDINE.

Je n'en veux pas.

RIGOLARD.

Si, si, prenez!... achetez ce qu'il y a de mieux mais ne vous pressez pas... j'ai le temps.

AMANDINE.

Oh! j'aurai bientôt fait!... seulement, tenez-moi ça. (Elle lui met sous le bras la robe enveloppée.)

RIGOLARD.

Qu'est-ce que c'est?

AMANDINE.

Une robe pour moi : comme ça, je serai plus sûre que vous m'attendrez! (Elle entre dans le magasin.)

* Amandine, Rigolard.

SCÈNE XI

RIGOLARD, puis URANIE.

*RIGOLARD.

Allons bon !... encore un paquet !

URANIE, revenant avec des cartons à chapeaux, des boîtes, des paquets, une ombrelle, un parapluie, etc., etc.

Ah ! voilà tout ce qui me reste !... (Elle pose le tout à terre.)

RIGOLARD.

Quel déluge !... et qu'est-ce qui va porter tous ces colis ?

URANIE.

Mais il me semble qu'à nous deux...

RIGOLARD.

Traîner tout ça dans les rues, comme des portefaix !... prenons plutôt une voiture !...

URANIE.

Eh ! bien allez en chercher une.

RIGOLARD.

Moi ?...

URANIE, voyant la robe enveloppée qu'il tient sous le bras.

Qu'est-ce que vous tenez donc sous le bras ?

RIGOLARD.

Ça ?... ne faites pas attention...

URANIE.

On dirait une robe en pièce !...

RIGOLARD.

Vous croyez ?

URANIE, prenant la robe et l'examinant.

Voyons ! mais oui... une robe de soie...

RIGOLARD.

Est-ce de la soie ?

URANIE.

Comment se fait-il ?... vous ne l'aviez pas tout à l'heure !

RIGOLARD.

Non ! Je vas vous dire... c'est un commis de magasin... qui sortait... un de mes amis... et qui m'a dit : « Tiens c'est toi Rigolard !... puisque je te rencontre, veux-tu faire un bon marché ? j'ai là une robe de soie, qui vaut douze francs

* Rigolard, Uranie.

le mètre; mais c'est une occasion... je peux te la passer à vingt-cinq sous. » Ma foi, je n'ai pas balancé!

URANIE.

Ah! merci, Rigolard, merci! car je vois bien que c'est pour moi que vous l'avez achetée!

RIGOLARD.

Pour vous?... c'est-à-dire...

URANIE.

Ah! que vous êtes bon... et que nous serons heureux en ménage!

RIGOLARD.

Rendez-la-moi... il est inutile de vous charger!

URANIE.

Si fait, si fait!... je vais chercher une voiture... et, en même temps...

AIR : *Toujours quand la beauté m'invite.*

Je vais trouver ma couturière,
Dont on voit d'ici la maison...
Je lui donnerai ma robe à faire...

RIGOLARD, à part.

Elle me chippe le coupon!

ENSEMBLE.

URANIE.

Oui, je cours chez ma couturière ;
Et, puisque je tiens le coupon,
J'vas lui donner ma robe à faire,
Et m'entendre sur la façon !

RIGOLARD, à part.

Avant peu, de la couturière,
Il faudra payer la façon ;
Et, jusqu'au bout, dans cette affaire,
C'est moi qui serai le dindon !

(Amandine sort par la droite.)

SCÈNE XII

RIGOLARD, puis AMANDINE.

* RIGOLARD.

Me voilà bien!... qu'est-ce que je vas dire à Amandine?

AMANDINE, sortant du magasin.

Ah! j'ai tout ce qu'il me faut, laine, canevas... et, même, il m'en restera pour vous broder autre chose.

* Amandine, Rigolard.

RIGOLARD.

Tant mieux donc! tant mieux donc!

AMANDINE, voyant les nouveaux objets apportés par Uranie.

Tiens! vos paquets ont donc fait des petits?

RIGOLARD.

Mes paquets!... comment voulez-vous que des paquets... ce serait un phénomène inouï!

AMANDINE. *

Vous n'aviez pas ces cartons à chapeaux.

RIGOLARD.

Si fait!... ils étaient dans un coin par là... vous ne les avez pas vus... mais je les avais.

AMANDINE.

Et cette ombrelle?

RIGOLARD.

C'est toujours pour me déguiser.

AMANDINE.

Eh! bien, et ma robe? je ne la vois plus!

RIGOLARD.

La robe?

AMANDINE.

Où l'avez-vous mise?

RIGOLARD.

Amandine, il est arrivé une chose... vraiment, c'est à croire que la race humaine est en décadence!

AMANDINE.

Quoi donc, monsieur?

RIGOLARD.

Figurez-vous... j'étais là... bien tranquille à vous attendre... avec ta robe sous le bras... Tout à coup je la sens qui s'en va toute seule...

AMANDINE.

Ma robe?...

RIGOLARD.

Je me retourne... c'était un filou qui venait de me la soutirer par derrière!

AMANDINE.

Un filou!

* Rigolard, Amandine.

RIGOLARD.
Je crie au voleur !... On a du m'entendre crier au voleur!
AMANDINE.
Je n'ai rien entendu !...
RIGOLARD.
J'ai pourtant crié assez fort ; mais il a filé à toute vapeur... et je n'ais pu courir après lui... à cause de mes paquets.
AMANDINE.
Ah! ma pauvre robe... que j'avais achetée sur mes économies !... dix mètres à cinq francs... grande largeur !
RIGOLARD.
Vous sentez bien que c'est à moi de supporter... dix grandes largeurs à cinq mètres... ça fait...
AMANDINE.
Cinquante francs !
RIGOLARD, à part.
La soirée est coûteuse... (Haut.) Je n'ai qu'un billet de cent francs... vous changerez. (Il lui donne le billet.)
AMANDINE.
Ah ! quel bonheur! cent francs!
RIGOLARD.
Non, cinquante!
AMANDINE.
J'aurai deux robes!... Ah ! mais... pas de la même couleur !
RIGOLARD.
Permettez... je...
AMANDINE.
Oh ! vous êtes trop gentil ! il faut que je vous embrasse!
(Elle lui saute au cou : Thomas paraît.)

SCÈNE XII

Les mêmes, THOMAS, puis JOQUELET, ensuite URANIE.

THOMAS, paraissant au fond du théâtre.
Non d'un tonnerre! Ma sœur au cou d'un homme!
AMANDINE.
Ciel! Thomas!
RIGOLARD.
Le frère à présent !

* Amandine, Rigolard.

THOMAS, *

C'est mon lapin de gouttière de l'autre jour... Ah ! brigand ! nous allons en découdre ! (Il retrousse sa manche.)

RIGOLARD, se mettant en garde.

Ah ! mais nous ne sommes plus sur les toits... Je ne te crains pas !

AMANDINE, se plaçant devant Thomas.

Mon frère !

THOMAS, se dégageant de l'étreinte d'Amandine, et lançant un coup de pied à Rigolard, qui s'était retourné pour ranger les paquets d'Uranie.

V'lan ! attrape !

RIGOLARD.

Ah ! gredin !... (Il prend un gros chou chez la fruitière.)

AMANDINE.

Ils vont se dévorer ! (Criant.) Au secours ! au secours !

JOQUELET, accourant.

Hein ! que vois-je !... Rigolard... et... (Il s'est jeté entre Rigolard et Thomas et reçoit les coups que les deux champions se destinaient.) Aïe ! saprr ! (Toute la place se garnit de monde.)

URANIE, survenant, et mettant de côté ses paquets qu'on piétine.

Mes paquets !

SCÈNE XIV

Les mêmes, URANIE, un CAPORAL, SOLDATS, FOULE, puis MADAME TIBÈRE, et FANCHETTE.

CHŒUR.

Air : *Jetez vous sur cet homme.* (Bibelot du diable.)

On se bat ? on s'abîme !
Il faut mettre entre eux le holà !
Sinon, quelque victime
Sous les coups restera !

(Madame Tibère, qui est survenue avec Fanchette pendant le chœur, prend le chou des mains de Rigolard et lui en administre des coups redoublés. La garde est arrivée au milieu du tohu-bohu. La musique continue à l'orchestre, et les batailleurs sont séparés par les soldats.)

LE CAPORAL.

Qu'est-ce qui fait ce tapage-là ?

JOQUELET et RIGOLARD, montrant Thomas.

Lui !

* Thomas. Amandine, Rigolard, Joquelet.

THOMAS et MADAME TIBÈRE, montrant Rigolard.

Non, c'est lui !

LE CAPORAL.

Suivez-moi tous au violon !

RIGOLARD et THOMAS.

Mais, caporal...

LE CAPORAL.

Marchez ! vous vous expliquerez au poste ! (Des soldats s'emparent de Rigolard, de Joquelet et de Thomas, et madame Tibère lance encore des coups à Rigolard).

REPRISE ENSEMBLE.

RIGOLARD, JOQUELET, THOMAS,
Moi, je suis la victime...
Et l'on m'arrête malgré ça !
Si la force m'opprime,
La loi me vengera !

AMANDINE, URANIE, MADAME TIBÈRE, et la foule.
Il n'est point de victime !
On a mis enfin le holà !
Mais se battre est un crime,
Que la loi punira !

(Chacun crie de son côté, pendant que les soldats entraînent Rigolard, Joquelet et Thomas. Madame Tibère s'acharne toujours sur Rigolard, en dépit de Fanchette qui cherche à la calmer. Amandine veut arracher son frère aux soldats, et Uranie déplore le dégât subit par ses malles et ses hardes. Le rideau baisse au milieu d'un vacarme général.)

ACTE QUATRIÈME

Le théâtre représente un bureau d'administration. — Au milieu, un grand bureau chargé de cartons et de papiers. — Près de ce bureau, une chaise. — A gauche, premier plan, contre le mur, un autre bureau, à peu près semblable à l'autre, et ayant aussi sa chaise. — A droite, premier plan, un grand poêle de faïence, avec sa porte praticable. — A côté, un fourgon. — Au fond, au milieu, une fenêtre. — Une porte à gauche de cette fenêtre, et une autre porte à sa droite. — Celle de gauche donne dans le bureau de Martineau : celle de droite sur le carré d'entrée. — Çà et là, cartonniers, cartes de géographie, sphère, etc., etc.

SCÈNE PREMIÈRE

Le garçon de bureau JOSEPH, puis RIGOLARD, et ensuite MARTINEAU.

JOSEPH, près du poêle, attisant le feu avec le fourgon.

Il ne fait pas très-froid ; mais c'est égal... bourrons toujours le poêle... c'est le charbon de terre de l'administration !

RIGOLARD, entrant *.

Bonjour, Joseph.

JOSEPH.

Ah ! bah ! c'est vous, monsieur Rigolard !... vous venez au bureau aujourd'hui ?

RIGOLARD.

J'y viens ! Est-ce que tu es fâché de me voir ?

JOSEPH.

Au contraire... c'est si rare ! et vous venez le premier ! avant tout le monde ! c'est une révolution !

RIGOLARD.

C'en est une, Joseph !... Je me suis insurgé contre ma paresse et je l'ai détrônée sans effusion de sang !... (Il met des fausses manches.)

MARTINEAU, entrant **.

Que vois-je ?... en croirai-je mon binocle ? Rigolard... avant moi ! c'est la première fois...

* Rigolard, Joseph.
* Rigolard, Martineau, Joseph.

JOSEPH.

C'est ce que je disais!... (Il sort.)

RIGOLARD.

Et ce ne sera pas la dernière, monsieur Martineau!... à l'avenir, je serai ponctuel comme une écritoire!... je deviendrai, ce qu'on appelle... homme de plomb!

MARTINEAU.

Puissiez-vous persévérer dans cette voie!... mais pourquoi donc avez-vous l'œil aussi noir?

RIGOLARD.

Mais... J'ai toujours eu les yeux noirs.

MARTINEAU.

Vous seriez-vous livré au pugilat?

RIGOLARD.

Moi, faire le coup de poing! oh! Dieu non! c'est un accident : je suis tombé sur une pomme.

MARTINEAU.

Sur une pomme?

RIGOLARD.

Une pomme de canne! la canne était comme ça... je glisse... et paf! j'aurais pu me le crever!

MARTINEAU.

Songez-y, Rigolard, j'ai adhéré à votre hymen avec ma filleule, à cause de mon vieil ami Joquelet; mais j'espère que ma condescendance ne sera point suivie d'une amère déception!

RIGOLARD.

Vous ne serez pas déçu... vous ne le serez pas; je prends la pioche... je m'incruste dans mon fauteuil... et je ne sors d'ici, que quand Joseph viendra donner un coup de balai!... Il faudra me balayer... Je vous en avertis!

MARTINEAU.

Nous verrons!... mais je vous recommande surtout de ne pas bouger aujourd'hui. On doit m'adresser un surnuméraire, qui travaillera près de vous, et je compte sur votre obligeance pour le mettre au fait.

RIGOLARD, à part.

Un surnumé...raire je le ferai trimer!

MARTINEAU.

Gustave est-il arrivé?

RIGOLARD.

Je ne sais pas... mais je peux voir s'il est dans son bureau.

MARTINEAU.

Volontiers; j'ai à lui parler d'affaires sérieuses.

RIGOLARD.

Je cours le prévenir. (Il entre dans la pièce du fond, à gauche.)

SCÈNE II

MARTINEAU, puis JOQUELET.

MARTINEAU *.

Ma femme m'inquiète!... les galanteries de son cousin Hippolyte...

JOQUELET, entrant.

Ah! Martineau! (Il lui prend la main.) Je te serre les doigts!

MARTINEAU.

Quel bon vent te pousse dans ces parages?

JOQUELET.

Est-ce que Rigolard n'est pas séant?

MARTINEAU.

Si fait! je lui rends cette justice... Je l'ai trouvé en train de mettre ses bouts de manche.

JOQUELET.

Tu vois bien! c'est un excellent sujet... et qui sera le chef-d'œuvre des maris!

MARTINEAU.

Je le souhaite!... Je n'y compte guère, mais je le souhaite!...

JOQUELET.

T'es-tu amusé hier à l'Opéra?

MARTINEAU.

Moi? je n'y suis pas allé! c'est Gustave qui a bien voulu y conduire ma femme... il est si complaisant!

JOQUELET.

Gustave!... Tu étais donc attendu ailleurs?

MARTINEAU.

Oui, mon cher!... Entre nous, je peux te confier ça... J'étais attendu à Paphos!

JOQUELET.

A Paphos!... comment, mon vieux, tu n'as pas renoncé...?

* Martineau, Joquelet.

MARTINEAU.

Toujours jeune! et puis.... si tu la voyais... une si drôle de petite femme!... elle est cantatrice.

JOQUELET.

Dans un théâtre?

MARTINEAU.

Non : elle chante dans les concerts... dans les cafés-concerts!

JOQUELET.

Ah! dans les cafés!... sais-tu que, dans ta, position... si elle allait jaser...

MARTINEAU.

Je suis à l'abri; elle ignore mon domicile et je cache mon identité sous un pseudonyme!... Je ne suis pour elle que le petit Jules.

JOQUELET.

Alors, pendant que ta femme était à l'opéra avec Gustave...

MARTINEAU.

Moi, je soupais avec la petite!

JOQUELET.

Don Juan, va! (à part.) Il y a des singes moins drôle que ça de caractère!

SCÈNE III

Les Mêmes, RIGOLARD.

RIGOLARD*.

J'ai fouillé tous les coins... pas de Gustave!... (Voyant Joquelet.) Tiens, mon oncle!

JOQUELET.

Oui, mon garçon; je t'apporte une bonne nouvelle!... Je viens de voir Courtalon!... nous irons ensemble tout à l'heure prendre la fille au couvent : En repassant, nous entrons ici avec elle, sous prétexte de faire une visite à son parrain... Tu la verras... Elle te verra... et la première entrevue se fera comme le premier pas... sans qu'on y pense!

RIGOLARD.

Je grille de la voir!... Est-elle jolie?

MARTINEAU.

Charmante! un vrai trésor!

* Martineau, Rigolard, Joquelet.

RIGOLARD.
Un trésor... je ne le mettrai pas dans un coffre.
MARTINEAU.
Jenny est ma filleule! ne plaisantons pas!... Je suis à cheval sur les mœurs!
RIGOLARD, à part.
Il est à cheval... mais il tombe souvent!
MARTINEAU.
J'espère que vous avez brisé toute liaison antérieure?
RIGOLARD.
Brisé : c'est le mot!... Il n'en reste que des morceaux insignifiants... des miettes!
JOQUELET.
Tu n'as rien laissé en arrière? pas le plus petit mois de nourrice?
RIGOLARD.
Oh! pour ça!... je n'en ai jamais eu... qu'une fois... et il y a longtemps! le premier mois, je me rends chez la nourrice, avec du savon et un pain de sucre... et je trouve là un monsieur, qui venait d'arriver avec un pain de sucre et du savon!
JOQUELET.
Vous étiez deux pains de sucre!
RIGOLARD.
Ma foi, j'ai remporté mon épicerie... pour éviter la concurrence.
JOQUELET.
Ça me rappelle une anecdote : M. de Malborough n'était encore que sous-lieutenant...
MARTINEAU.
Pardon, mon ami!... je suis pressé... Rigolard, envoyez-moi Gustave dès qu'il arrivera... Je l'attends dans mon cabinet!
JOQUELET.
Moi, je vais rallier Courtalon... et je vous le ramène.

ENSEMBLE.

Air : *de la Marche du Chalet.*

RIGOLARD.
Des amours je me dégage !
Et, leur donnant bon congé,
Moi, je bénis le rivage
Comme un pauvre naufragé.

ACTE QUATRIÈME.

MARTINEAU, et JOQUELET.
Enfin il entre en ménage !
Aux amours donnant congé
Il retrouve le rivage,
Seul espoir du naufragé !

(Martineau entre dans son bureau, à gauche, au fond; et Joquelet sort par la droite, également au fond.)

SCÈNE IV

RIGOLARD, puis GUSTAVE.

RIGOLARD.
Elle va venir !... ma future !... une demoiselle bien élevée ! Je n'ai jamais aimé de demoiselle bien élevée... et elle sera ma femme !... ma femme pour tout de bon !... avec des enfants pour tout de bon !... ce que c'est que la vie !

GUSTAVE, entr'ouvrant la porte du fond, à droite.
Tu es seul ?

RIGOLARD *.
Ah ! Gustave ! M. Martineau te demande à tous les échos.

GUSTAVE, entrant, et portant une boîte.
Oui, oui... je sais ! je suis venu tout exprès.

RIGOLARD.
Qu'est-ce que tu tiens là ?... un jeu de loto ?...

GUSTAVE.
Non ! un casse-tête !... des pistolets !

RIGOLARD.
Bah !... un duel ?...

GUSTAVE.
Peut-être !... hier, M. Martineau marchait dans sa chambre, en parlant tout seul... Et j'ai entendu : « Je suis trahi !... ma femme me trompe !... »

RIGOLARD.
Ah ! ah ! jeune Céladon... voilà ce qu'on gagne avec les amours panachées !... Il y a toujours, au bout, du fer ou du plomb !

GUSTAVE.
Ne crains rien pour ton ami ! il ne s'agit pas de moi... mais du cousin Hippolyte.

RIGOLARD.
Ah ! bon !... l'amoureux de paille... le paratonnerre !

* Rigolard, Gustave.

GUSTAVE.

M. Martineau veut le provoquer... il a bien des pistolets chez lui... mais, pour ne pas donner l'éveil à sa femme, il m'a chargé d'en prendre chez l'armurier.

RIGOLARD.

Pauvre homme! il est amusant dans ce rôle-là!

GUSTAVE.

Tu penses bien que je ne les lui remettrai pas tout de suite... Pour qu'il ne les voie pas... tu vas me les garder.

RIGOLARD, prenant la boîte.

Volontiers. (Il les met sur le bureau de gauche.)

GUSTAVE.

Seulement méfie-toi! Ils sont chargés!

RIGOLARD.

Tu fais bien de m'avertir...

SCÈNE V

Les mêmes, LÉONA.

LÉONA, en dehors.

Le bureau de M. Rigolard, s'il vous plaît!

RIGOLARD.

Cette voix...

GUSTAVE.

Une visite pour toi... Je te laisse.

LÉONA, entrant sous un costume d'homme *.

Monsieur Rigolard?...

GUSTAVE.

Le voici, monsieur.

RIGOLARD, à part.

Léona!... ciel de Dieu!

GUSTAVE, bas à Rigolard.

Quel est donc ce jeune homme?

RIGOLARD.

On attend un surnuméraire; ça doit être lui!...

GUSTAVE.

Il est gentil garçon.

RIGOLARD.

Oui, pour un surnuméraire!

* Gustave, Rigolard, Léona.

ACTE QUATRIÈME.

LÉONA, à part.

Est-ce qu'il va rester là, cet imbécile?

GUSTAVE, à Rigolard.

Je vais m'enfermer dans mon bureau, et j'attendrai que le directeur me fasse appeler.

ENSEMBLE.

AIR : *Plus d'ennui, plus de crainte.* (Un hercule.)

GUSTAVE.

Je fuirai sa présence :
Il ne me verra pas !
C'est ainsi que je pense
Me tirer d'embarras !

RIGOLARD.

Tu pourras, je le pense,
Te tirer d'embarras.
Au revoir! bonne chance!
Je ne te retiens pas!

LÉONA, à part.

Va-t'en donc, ta présence
Mon cher, on n'y tient pas !
Mais il part, quelle chance!
Et quel bon débarras!

(Gustave entre au fond, à gauche.)

SCÈNE VI

RIGOLARD, LÉONA.

LÉONA *.

Il s'est éclipsé !... Vive la joie et Rigolard !

RIGOLARD.

Taisez-vous!... taisez-vous!... Léona, c'est indigne!... vous introduire sous ce costume !

LÉONA.

J'ai cru qu'on ne laissait pas entrer les femmes.

RIGOLARD.

Me relancer jusque dans mon bureau!

LÉONA.

Je n'ai pas pu résister ! Je voulais vous voir; on m'a dit, chez vous, que vous étiez déménagé... et vous ne m'avez pas donné votre adresse, vilain monstre !

* Rigolard, Léona.

RIGOLARD.

Vous me ferez destituer... vous me ferez perdre ma pauvre petite place!

LÉONA.

Pas de risque!.. personne ne me connaît dans ce local.

RIGOLARD.

Une femme en homme... ça se voit tout de suite, et si on savait..... Léona, m'aimez-vous réellement?

LÉONA.

Si je... Ah! comme vous avez l'œil passé au bleu!

RIGOLARD.

J'ai toujours eu les yeux bleus.

LÉONA.

Je gage que c'est une femme qui vous a giflé?

RIGOLARD.

Une femme?.. non : c'est une dispute en jouant aux cartes.. Je n'avais pas d'atout...

LÉONA.

Et on vous en a donné un!

RIGOLARD.

Justement! mon partenaire, un butor...

LÉONA.

Un homme! mais, alors, vous vous battrez?

RIGOLARD.

Parbleu! je le tuerai!

LÉONA *.

Un duel! est-ce vrai? (Allant à gauche.) Mais oui! je vois une boîte de pistolets! (Elle ouvre la boîte et prend un pistolet.)

RIGOLARD.

Malheureuse! Ils sont chargés! (Il se blottit derrière le bureau du milieu.)

LÉONA, riant.

Ah! ah! ah! poltron! et vous allez vous battre! voulez-vous que je vous serve de témoin? (Elle remet le pistolet dans la boîte.)

RIGOLARD.

Non! mes témoins vont venir me prendre; je n'ai qu'une demi-heure pour faire mon testament, et j'ai besoin d'y réfléchir à tête reposée.

* Léona, Rigolard.

ACTE QUATRIÈME.

LÉONA.

C'est ça votre bureau? (Elle s'en approche.)

RIGOLARD.

Oui; laissez-moi écrire mes dernières volontés... je ne vous oublierai pas!...

LÉONA.

Qu'est-ce que vous me donnerez?

RIGOLARD.

Un de mes pantalons... je vous mettrai dedans!

LÉONA.

C'est donc ici que vous faites vos pattes de mouche... que vous écrivez à vos maîtresses?... M'en avez-vous assez fait des trahisons? Uranie... Amandine... Fanchette... Estelle... Clara... Miranda... Lisa, et cætera! Allez, allez! je les connais toutes!

RIGOLARD, à part.

Ah! quel boulet!

LÉONA.

Je vous ennuie, n'est-ce pas? je vous tourmente... Dam! c'est votre faute! si je vous voyais tous les jours... pourquoi ne m'épousez-vous pas?

RIGOLARD.

Quelle drôle d'idée!

LÉONA.

Il me semble que je vous vaux bien... mais vous ne savez pas aimer, vous! tandis que moi...

RIGOLARD, à part.

Employons les émollients (Haut.) Croyez-moi, Léona, je vous aime toujours... et je vous jure que vous êtes la seule... mais, aujourd'hui, si vous vouliez vous en aller, vous seriez une bonne fille...

LÉONA.

Vous voulez que je m'en aille?

RIGOLARD.

J'irai vous voir... parole d'honneur, j'irai!

LÉONA.

Nous verrons! voulez-vous que je sois votre témoin?

RIGOLARD.

Puisque les autres vont venir... il y en a un qui vous connaît!

LÉONA.

Qui ça?

RIGOLARD.

Le petit machin!... partez vite avant qu'il n'arrive!

LÉONA, tirant des gâteaux de sa poche.

Et, moi, qui avais acheté des babas pour faire la dinette ensemble!

RIGOLARD.

Je suis bien en train de manger!

LÉONA, lui donnant un baba.

Bah! goûtez-en un! Je m'en irai après!...

RIGOLARD.

Bien sûr? quand j'aurai mangé?

LÉONA.

... Oui! (Elle mange aussi.)

RIGOLARD, dévorant le gâteau.

A quoi suis-je réduit?

LÉONA.

Gourmand!... il va s'étouffer!

RIGOLARD, toussant.

Hum!... hum!... Léona!... hum!... hum!... j'ai fini!... (On entend un coup de sonnette.) Ah! c'est le directeur qui m'appelle!

LÉONA.

Eh! bien allez!... je vous attendrai.

RIGOLARD.

Mais vous m'avez promis qu'après le gâteau...

MARTINEAU, en dehors.

Rigolard!... Rigolard!...

RIGOLARD.

Le voici!... il n'est plus temps!... mettez-vous vite à ce bureau! voilà une plume... faites semblant d'écrire.

(Il fait placer Léona au bureau de gauche, et se met lui-même au sien, qui est au milieu de la scène.)

SCÈNE VII

Les Mêmes, MARTINEAU.

MARTINEAU, un papier à la main *.

Ah! ça, Rigolard, vous n'entendez donc pas?

LÉONA, à part, qui a regardé.

Lui... monsieur Jules!...

* Léona, Rigolard, Martineau.

ACTE QUATRIÈME.

RIGOLARD.

Vous m'avez appelé, monsieur Martineau?

LÉONA, à part.

Martineau!

MARTINEAU, apercevant Léona.

Quel est ce jeune homme?

RIGOLARD.

C'est le surnuméraire!... je l'ai mis tout de suite à l'ouvrage! (Il suit les mouvements de Martineau et se place toujours devant lui pour l'empêcher de trop bien voir Léona.)

MARTINEAU.

Bien! bien!... faites-lui copier ce rapport. (Il le lui donne.)

RIGOLARD, à Léona.

Copiez ce rapport... et soignez l'orthographe!

MARTINEAU.

A-t-il une belle écriture?

RIGOLARD.

Il a une belle main.

MARTINEAU.

Et Gustave, est-il venu?

RIGOLARD.

Il me semble que je l'ai vu traverser...

MARTINEAU.

Vous n'en êtes pas sûr?

RIGOLARD.

J'étais si absorbé dans mon bab... (Se reprenant.) dans mon travail...

MARTINEAU.

Absorbé!... vraiment, c'est parfait! Rigolard, travaillez, mon cher! piochez ferme! et, si je suis content de vous, quand vous aurez épousé ma filleule...

RIGOLARD, toussant.

Hum!... hum!...

LÉONA, à part.

Épouser! (Elle se lève et renverse sa chaise.)

RIGOLARD, à Léona.

Prenez donc garde! (Il ramasse la chaise et la fait rasseoir).

MARTINEAU.

Je vous promets de l'avancement! je vous ferai une position!... mais il faut d'abord que vous conveniez à Jenny.

LÉONA, à part.

Jenny!

MARTINEAU.

Elle ne peut tarder à venir... avec son papa; mettez-vous en frais pour lui plaire...

RIGOLARD, très-embarrassé.

Dam!...

MARTINEAU.

Je ne parlerai à Gustave qu'après leur départ.

RIGOLARD.

Oui, M. Martineau.

MARTINEAU.

Travaillez Rigolard! Travaillez! (Il sort par le fond.)

SCÈNE VIII

RIGOLARD, LÉONA, puis JOQUELET, COURTALON, JENNY.

LÉONA, se levant *.

Fourbe! cafard!... c'est donc ça ton duel?...

RIGOLARD.

Écoutez-moi!

LÉONA.

Qu'elle est cette Jenny? une ouvrière?

RIGOLARD.

Non! une petite bécasse de province!

LÉONA.

Vous l'épouseriez?

RIGOLARD.

Moi! c'est mon oncle qui nourrit cette chimère.

LÉONA.

Elle va venir! Vous la refuserez devant moi... grossièrement...

RIGOLARD.

Oh! grossièrement...

LÉONA.

Je le veux, Rigolard! je le veux! si vous ne la refusez pas... grossièrement... oh! tenez! je fais un malheur! (Elle va prendre un pistolet dans la boîte.)

RIGOLARD.

Ah mon Dieu! je les entends! et mon oncle... qui vous a vue chez moi, remettez-vous vite à votre bureau!

LÉONA *.

Vous êtes averti! je fais un malheur! (Elle met en joue Rigolard, qui se cache derrière le bureau du milieu.)

* Rigolard, Léona.
* Léona, Rigolard, Jenny, Courtalon, Joquelet.

ACTE QUATRIÈME.

JOQUELET, entrant.

Pardon si j'entre le premier! c'est pour vous montrer le chemin! (Il heurte Rigolard qui est derrière son bureau.) Pardon!

COURTALON.

C'est un dédale que ces bureaux! viens ma fille! (Jenny entre.)

JOQUELET.

Je vous présente mon neveu Rigolard.

RIGOLARD.

Monsieur! mademoiselle! (Léona lui fait voir qu'elle est toujours armée du pistolet.)

COURTALON, s'essuyant le front avec son mouchoir.

Dieu! qu'il fait chaud! comment pouvez-vous travailler ici? On étouffe! vous permettez?... (Il va ouvrir la fenêtre.)

JENNY, à part.

Tiens! papa qui commence déjà à ouvrir les fenêtres!

JOQUELET, voyant Léona.

Ah! tu as un compagnon!

RIGOLARD.

C'est un surnuméraire?... (Il tremble à chacun des mouvements de Léona.)

JOQUELET, bas à Rigolard.

Comment la trouves-tu?

RIGOLARD, bas.

Ravissante! et un petit air honnête!...

JENNY, à part.

C'est dommage qu'il ait l'œil si noir!

COURTALON, quittant la fenêtre.

Maintenant, on peut causer... on respire!

JOQUELET, à part.

Brrr! le froid me saisit! (Il va fermer la fenêtre.)

COURTALON.

M. Rigolard, je suis un homme tout rond!... je n'ai pas celui de vous connaître... mais votre oncle nous a fait de vous un portrait... n'est-ce pas, ma fille?

JENNY.

Oui, papa.

COURTALON.

Et, si je l'en croyais... mais vous comprenez qu'un père... Cependant j'ai l'espoir... et, même, je ne suis pas éloigné du tout... n'est-ce pas, ma fille?

JENNY.

Oui, papa.

COURTALON.

Enfin, touchez là ! (Il prend la main de Rigolard.) j'aime à croire que... de votre côté,... vous n'êtes pas moins disposé...

RIGOLARD, regardant tour à tour Courtalon et Léona.

Certainement, monsieur !... je serais fort heureux... (A part, en voyant Léona qui fait un mouvement et arme le pistolet.) Dieu ! elle arme le pistolet ! (Haut à Courtalon.) Quand je dis heureux... je vais peut-être un peu loin... je devrais dire... mais, naturellement timide... et puis l'embarras... on cherche les mots... ils ne viennent pas..., et alors...

JOQUELET.

Et, alors, on a l'air d'un crétin ! tu patauges,... tu es cramoisi ! est-ce que tu es malade ?

RIGOLARD.

C'est possible... J'ai comme un frisson...

COURTALON.

C'est la chaleur ! (à Joquelet.) Vous avez fermé la fenêtre : on étouffe ici !

RIGOLARD.

Oui... c'est la chaleur ! Je suis en eau ! si nous allions causer dans la cour ?

COURTALON.

J'approuve cette idée : Allons dans la cour.

JENNY.

Mais, papa, vous voulez donc que je m'enrhume ?

JOQUELET.

Sans doute ; vous n'y pensez pas !

COURTALON.

Je suffoque ! il me serait impossible de rester ici plus longtemps !

JOQUELET.

Eh bien, allons voir le parrain.

RIGOLARD.

Il vous attend dans son bureau.

ENSEMBLE.

Air de *Quadrille*.

COURTALON.

Hâtons-nous de nous rendre
Chez l'ami Martineau ;
Car, ici, pour l'attendre,
Il fait vraiment trop chaud !

JOQUELET, et JENNY.
Hâtons-nous de nous rendre,
Chez monsieur Martineau,
Qui doit, pour nous attendre,
Rester à son bureau.

RIGOLARD.
Un frisson vient me prendre !
Ouf ! je suis tout en eau...
Et ne pouvais m'attendre
Qu'ici j'aurais si chaud !

LÉONA, à part, près de Rigolard.
Pendant qu'ils vont se rendre
Chez Jules Martineau,
Je vais te faire entendre
Un discours un peu chaud !

(Courtalon, Joquelet et Jenny sortent par la porte de gauche, au fond.)

SCÈNE VIII

LÉONA, RIGOLARD.

LÉONA, se levant, et sans avoir quitté le pistolet*.
Ils ont bien fait de partir,... j'allais éclater !

RIGOLARD, à part.
Oh ! si ce n'était pas une femme !...

LÉONA.
Vous marier, vous ! avec cette petite masque !

RIGOLARD.
Oh ! fi ! un laidron !

LÉONA.
Tenez !... cette idée-là... je ne le veux pas !...

RIGOLARD.
Ni moi, Léona ! ni moi ! c'est mon oncle qui m'oblige... ah ! les oncles... on finira par les supprimer !... on ne gardera que leur argent !... car c'est ce diable d'argent... ah ! Léona... je suis au désespoir !...

LÉONA.
Oui... mais vous lui obéirez !

RIGOLARD.
Moi !... jamais ! plutôt mourir !

LÉONA.
Mourir !... vrai ? Eh ! bien, voulez-vous que je vous dise... périssons-nous ensemble !

* Léona, Rigolard.

RIGOLARD, à part.

Je devais m'y attendre! c'est sa tocade.

LÉONA.

Ça y est-il?

RIGOLARD.

Ça y est!... ce projet me sourit! allez acheter un boisseau de charbon... allumez-le... et commencez. J'irai vous rejoindre!

LÉONA.

Du charbon! quand nous avons des pistolets! prends-en un et moi l'autre! (Elle lui donne le second pistolet.) et nous ferons feu en même temps! (Elle le couche en joue.)

RIGOLARD, sautant en arrière tout épouvanté.

Prr! je demande la parole pour un fait personnel! Léona, avant de sortir pour jamais de cette vallée de misère, laissez-moi vous embrasser une dernière fois!

AIR de la *Polka des baisers*.

Ange que j'adore,
Un dernier baiser encore!
Avant de mourir, j'implore
De ton cœur,
Cette faveur!

LÉONA.

Oui, je cède à ta prière...
La dernière!
Viens, quittons la terre,
Séjour de malheur!

(Pendant le chant de Léona, Rigolard a cherché à lui reprendre le pistolet, mais il n'a pu en venir à bout.)

ENSEMBLE.

O toi que j'adore,
Un dernier baiser encore...
Et le trépas que j'implore,
Pour mon cœur
Est le bonheur!

(Tout en chantant cet ensemble, Rigolard a pris la main droite de Léona, et l'a fait tourner comme s'il jouait de l'orgue de Barbarie.

RIGOLARD*.

Ah! mon adorée Léona!

LÉONA.

Quoi?

RIGOLARD.

C'est particulier! depuis que je vous ai embrassée... Je n'ai plus envie de mourir du tout!

* Rigolard, Léona.

ACTE QUATRIÈME.

LÉONA

Ça va revenir !

RIGOLARD.

Non ! je veux vivre pour toi ! point de bonheur sans ma Léona !... au diable mon oncle ! sois ma femme ! Je te demande en mariage !

LÉONA.

M'épouser !... quand ça ?

RIGOLARD.

Tout de suite !

LÉONA.

Ah ! bah !

RIGOLARD.

Prends ton chapeau et courons à la mairie faire publier nos bans !

LÉONA.

Rigolard, tu es un amour d'homme !
(Elle remet le pistolet dans la boîte, et va prendre son chapeau.)
RIGOLARD se jetant sur le pistolet que Léona vient de quitter.)
Oh ! je le tiens !

LÉONA.

Venez-vous, mon chéri ?

RIGOLARD, d'une voix accentuée.

Ton chéri ne te craint plus !

LÉONA.

Comment ?

RIGOLARD.

Va t'en ! je t'abomine ! tu es ma tête de Méduse !

LÉONA.

Misérable ! rends-moi les pistolets !

RIGOLARD, se sauvant.

Tu ne les auras pas !

LÉONA, le poursuivant.

Je les aurai !

RIGOLARD.

Tu ne les auras pas !

LÉONA.

Je les aurai !...

RIGOLARD.

Eh bien, va les chercher là-dedans !
(Il met les pistolets dans le poêle.)

LÉONA.

Ah ! le lâche !

(Elle veut prendre le pistolet dans le poêle, mais elle se brûle en voulant en ouvrir la porte ; alors, sa colère ne connaît plus de bornes ; elle jette les cartons et les papiers qui sont sur le bureau ; puis vient le tour des tables, des chaises et des deux bureaux qu'elle renverse aussi comme tout le reste.

SCÈNE IX

Les mêmes, MARTINEAU, JOQUELET, COURTALON, puis JOSEPH.

MARTINEAU* voyant le désordre qui règne dans le bureau.

Est-ce qu'on s'égorge ici ?

JOQUELET, de même.

Ah ! quel fouillis ! quelle débâcle !

COURTALON, de même.

C'est un chaos !

MARTINEAU

Que signifie ce tohu-bohu ?

RIGOLARD.

C'est le surnuméraire qui voulait m'assassiner !

JOQUELET.

Assassiner mon neveu !

MARTINEAU, à Léona.

Jeune homme, une tentative aussi criminelle... (reconnaissant Léona.) Dieu ! Léona !

LÉONA.

Eh bien, oui, c'est moi ! allez-vous promener ! (Elle passe près de Joquelet.)

JOQUELET, (la reconnaissant.)

C'est la blanchisseuse !

MARTINEAU.

Ah ! c'est comme ça... Rigolard, vous ne faites plus partie de mon bureau !

JOQUELET.

Tu le suppprimes !

COURTALON.

Il est sans place... Je lui retire ma fille !

RIGOLARD, accablé.

C'est un coup de massue !

LÉONA.

Ne pleurez pas, Rigolard... moi je vous reste !

(On entend dans le poêle deux détonations qui font éclater la faïence et sont suivies d'une épaisse fumée.

* Joquelet, Courtalon, Léona, Martineau, Rigolard, Joseph.

ACTE QUATRIÈME.

<center>TOUS, poussant un cri.</center>

Ah!

Ils tombent sur des chaises en se bousculant. Joseph est accouru au bruit.

<center>JOQUELET.</center>

Sauvons-nous! la maison est minée!

<center>ENSEMBLE.

AIR du Lac des fées.

JOQUELET, MARTINEAU, COURTALON.</center>

Ah! quel être abominable!
C'est vraiment inouï,
Que ce drôle ose ici
Se comporter ainsi!
Ah! d'un enragé semblable,
Bien digne de courroux,
Sans pitié vengeons-nous!
Vengeons-nous! vengeons-nous!

<center>LÉONA.</center>

Ah! c'est trop abominable!
C'est vraiment inouï
Que le monstre ose ici
Me rudoyer ainsi!
Ah! d'un traître semblable,
Qui brave mon courroux,
Sans pitié vengeons-nous!
Vengeons-nous! vengeons-nous!

<center>JOSEPH.</center>

Ah! quel sabbat effroyable!
C'est vraiment inouï
Qu'on se permette ici,
Tout ce vacarme ci!
Ah! d'un monsieur semblable,
Qui met tout sans d'ssus d'ssous,
Sans pitié vengez-vous!
Vengez-vous! vengez-vous!

(Le rideau baisse sur la première mesure du chœur.)

ACTE CINQUIÈME

Une place de village aux environs de Paris. C'est le jour de la fête du lieu. — A droite, premier plan, le derrière d'un moulin à eau. — Au-dessus de la porte, qui est latérale, on lit: *Moulin de la galette.* — A la hauteur d'un premier étage, l'ouverture d'un grenier en haut duquel est fixée une forte poulie. — La corde de cette poulie descend sur le bord de l'ouverture du grenier, et attache à son extrémité un gros sac de farine. — A gauche de la porte du moulin, un soupirail assez large pour laisser passer un homme. — Entre la porte et le soupirail, et devant, à deux pas environ, une table avec quatre chaises autour. A gauche, premier plan, le jeu du turc sur lequel on frappe pour essayer ses forces. — La tête du turc est coiffée d'un turban qu'on peut ôter, et qui est surmonté d'un coussinet élastique. — Ce turc est à la hauteur d'un homme agenouillé, et est vêtu d'un manteau écarlate et pailleté, qui laisse tomber à terre d'assez larges plis. — Sur la poitrine de ce mannequin est un cadran de certaine dimension, dont les aiguilles doivent marquer les chiffres amenés par les joueurs. — Même côté, deuxième plan, une baraque surmontée d'un tableau sur lequel on lit: *Singes savants.* Une autre toile représente des singes faisant leurs exercices divers en habits de caractère. — En dehors de la place réservée aux indications ci-dessus, tout ce qui reste des côtés latéraux de la scène, et tout le fond est occupé par des jeux et boutiques de foire de toutes espèces. L'aspect général de cette décoration doit être très-pittoresque et très-gai.

SCÈNE PREMIÈRE

GENS DE LA FÊTE, THOMAS; puis NICOLE et ensuite deux hommes en sauvage.

(Au lever du rideau, grande animation. Des hommes, parmi lesquels se trouve Thomas, essayent leur force sur la tête du turc. D'autres tirent des macarons, jouent au billard des porcelaines, achètent des plaisirs où se font peser, etc. etc. etc. A gauche du turc, celui qui tient ce jeu est assis sur une chaise.

CHOEUR.

AIR *de la Reine des fous.* (Loïsa Puget.)

Amusons-nous! (*bis.*)
C'est ici fête pour tous!
Amusons-nous! (*bis.*)
V'là des jeux pour tous les goûts!
(Un homme frappe sur la tête du turc.)

LE MAITRE DU JEU, regardant le chiffre amené au cadran.

Quarante-cinq !

ACTE CINQUIÈME.

THOMAS.

A moi maintenant!... (Il frappe sur le turc.)

LE MAITRE DU JEU, comme plus haut.

Soixante!

THOMAS.

J'ai gagné la poule!

LE MAITRE DU JEU.

Voilà ! (Il lui donne l'argent et les autres joueurs s'éloignent.)

THOMAS.

A présent, je vas-t'-aller à la course au sac! je suis très-fort au sac! j'aurai peut-être la chance d'attraper le couvert d'argent! Ce n'est pas pour moi... j'aime autant le maillechort!... mais ce sera pour Amandine, qui est en train de faire une partie de canot... et qui va venir ici, avec ses amies, se payer une friture.

NICOLLE, sortant du moulin avec un panier à salade.

Dire que tout le monde s'amuse et qu'il faut que je trime!.. (Elle secoue sa salade et envoie de l'eau à Thomas.)

THOMAS.

Ah ! mais, dites donc, la marchande de farine, vous m'arrosez la binette avec votre salade!

NICOLE.

N'y a pas de mal! ça vous débarbouillera!

THOMAS.

Oh! ces gens de campagne... comme c'est commun, et ce n'est pourtant qu'à deux pas de Paris! (Il sort. On entend la grosse caisse dans la baraque des singes.)

NICOLE.

Ah! v'là les singes savants qui vont commencer leurs exercices!

UN HOMME en sauvage paraissant devant la porte de la baraque des singes.

Entrez, messieurs, mesdames! vous verrez les exercices des singes savants... et les débuts du célèbre Montézuma!

UN AUTRE HOMME, en grotesque.

Suivez le monde! prenez, prenez. — prrrrenez vos billets!

CHOEUR GÉNÉRAL.

(Reprise de l'air précédent)

Amusons-nous! (bis.)
C'est ici fête pour tous!
Amusons-nous. (bis.)
V'là des sing's pour tous les goûts!

(A l'exception de Nicole, chacun se précipite dans la baraque, le maître du jeu de turc comme les autres)

5.

SCÈNE II.

NICOLE, puis RIGOLARD.

NICOLE.*

Ah! dieux!... Les jours de fête... C'est là où qu'il y a le plus à faire au moulin! La galette, la friture, la matelotte! et notre nouveau garçon qui ne revient pas!... Ah! le voici enfin!

RIGOLARD arrive par le fond, à droite, portant un gros sac sur le dos.

Ouf! il est temps que j'arrive! Je ne pourrais pas aller plus loin!

NICOLE.

Vous v'la bien malade! vous êtes toujours à geindre!

RIGOLARD.

Je geins... parce que j'ai les reins sans connaissance...

NICOLE.

Êtes-vous fainéant, allez!

RIGOLARD.

Fainéant! quand je viens de chez le père Mathurin chercher un sac de blé qui pèse plus de cent kilos!

NICOLE.

Dam! il faut que son blé soit moulu demain.

RIGOLARD, **.

Eh bien, moi, je le suis aujourd'hui, moulu!

NICOLE.

Pas de raisons!... vous allez porter ce sac de farine chez le boulanger.

RIGOLARD.

Encore un sac!

NICOLE.

Et il y en a un autre qui attend dans le grenier.

RIGOLARD.

Un troisième!... cassez-moi tout de suite en deux!

NICOLE.

Et dépêchez-vous! j'aurai besoin de vous tout à l'heure; il va nous venir un tas de monde à la fête.

RIGOLARD.

Si, encore, ma petite Nicole, vous vouliez m'écouter!...

* Nicole, Rigolard.
* Rigolard, Nicole.

NICOLE.
Quoi ?

RIGOLARD:
Vous avez une si jolie taille ! (Il la lutine.)

NICOLE.
A bas les pattes !... papa n'aurait qu'à vous voir !

RIGOLARD, lui prenant la taille.
Oui ! mais il ne nous voit pas !

NICOLE.
Est-il effronté ! (Lui donnant un coup de poing). mais hu ! donc.. grand bêta !... (le poussant). Allez vite chez le boulanger ! (Elle entre dans le moulin.)

SCÈNE XI

RIGOLARD, seul.

Je regrette mon bureau !... mais il est bien temps !... mon oncle est gonflé de courroux ! il m'a fermé sa poitrine... hermétiquement !... et, ma foi, avant-hier, j'étais si triste; que je me suis dis comme ça : « Rigolard, tu devrais bien aller un petit peu à la campagne pour boire du lait !... ça te remettrait ! » je pars, et j'arrive ici, devant ce moulin !... J'appelle pour avoir du lait, et je vois sortir une jolie meunière. Oh ! les femmes ! (au public.) vous ne l'avez peut-être pas remarqué... mais ce sera toujours mon défaut !... Justement je n'avais jamais aimé de meunière !... Je lui dis des choses tendres... ça ne prend pas... mais elle m'avoue qu'elle cherche un garçon de moulin !... Alors, je m'offre pour être son groom !.. Ça lui va !... marché conclu !... par malheur, le meunier venait de perdre son âne !... permettez-moi de vous donner un conseil — n'allez jamais dans un moulin qui a perdu son âne !... on vous ferait porter des sacs !... C'est mon histoire !... Depuis trois jours, j'en ai porté, Dieu sait comme !... la fille me tarabuste ! le père me cogne !... il m'a déjà pas mal cogné !... et on me met à toutes sauces... même à la friture ! On me fait frire !... mais dam ! la meunière est gentille !...

SCÈNE IV

RIGOLARD, MARTINEAU, puis NICOLE.

MARTINEAU, entrant par le fond, à la cantonade
Par ici, Courtalon, par ici.

RIGOLARD, à part.

Martineau!... Courtalon!... fichtre!... Je n'irai pas leur serrer la main!

NICOLE, sortant du moulin, à Rigolard

Eh bien, vous êtes encore là!

RIGOLARD.

Je partais.

NICOLE.

Il n'est plus temps... (Le poussant.) rentrez!

RIGOLARD, à part.

Pourvu qu'ils ne s'arrêtent pas ici!

NICOLE, lui donnant un coup de poing.

Mais allez donc!

RIGOLARD

Encore un!.. (Il entre dans le moulin.)

COURTALON, entrant avec Jenny.

Dieu! qu'il fait chaud!

JENNY

Ah oui!.. Et, en plein air, vous ne pouvez pas ouvrir les fenêtres.

COURTALON.

C'est vrai! ça me gêne!

JENNY.

Papa, je prendrais bien une tasse de lait.

COURTALON.

Tiens, du lait... ça me rafraîchirait!

MARTINEAU.

Vous entendez la meunière? du laitage le plus onctueux!

NICOLE, arrangeant la table,

Nous avons aussi de la bien bonne galette!

MARTINEAU.

Va pour la galette! je ne dédaigne pas cette friandise populaire!

NICOLE.

Tout de suite... On va vous servir!... (Elle entre dans le moulin,)

* Nicole, Rigolard.
* Martineau, Courtalon, Jenny, Nicole,

SCÈNE V

MARTINEAU, COURTALON, JENNY, puis JOQUELET.

COURTALON.
Pourquoi donc Gustave n'est-il pas avec nous ?

MARTINEAU.
Je ne sais pas trop. Il a préféré nous rejoindre ; mais il est venu souvent à ma villa... il en connaît le chemin et nous le verrons bientôt surgir !

JOQUELET, sortant de la baraque des singes, un mouchoir sur les yeux.
Ah ! c'est à fendre un cœur de granit !

JENNY.
Tiens ! un monsieur qui sanglote !

JOQUELET, sans les voir.
Pauvre Montézuma ! (Il se découvre le visage.)

MARTINEAU.
Eh ! c'est l'ami Joquelet !

JOQUELET.
Ah ! c'est vous ?

COURTALON.
Mon cher Joquelet, vous paraissez bien affligé !

JOQUELET.
Ah oui ! j'ai le cœur gros ! Figurez-vous que j'étais entré dans la baraque que vous voyez... parce que, partout où il y a des singes, on est sûr de me voir ! Tout à coup, un singe paraît et m'aperçoit !.. il pousse un glapissement... s'élance.. et tombe dans mes bras ! c'était Montézuma... un mandrille que j'avais vendu l'année dernière !

COURTALON.
C'est touchant !

MARTINEAU.
Tu me fais palpiter !

JENNY.
Pauvre bête !

JOQUELET, d'un ton dolent.
Oh ! oui, pauvre bête !

COURTALON.
Dieu ! qu'il fait chaud !

* Courtalon, Jenny, Joquelet, Martineau.

SCÈNE V

Les mêmes, NICOLE, puis RIGOLARD.

NICOLE, avec du lait et des tasses *.

Voici déjà du lait et des tasses (Elle les arrange sur la table).

JENNY.

Ah! tant mieux!

MARTINEAU.

Joquelet, veux-tu prendre part à cette collation champêtre?

JOQUELET.

Au fait, le lait, ça ne peut qu'adoucir mon chagrin!

Ils vont se placer à la table dans l'ordre suivant : à gauche, Joquelet et Courtalon ; à droite, Martineau et Jenny.

COURTALON.

Mais je ne vois pas la galette!

NICOLE, à la cantonade.

Ah ça! viendrez-vous, gros endormi?

RIGOLARD, entrant la figure enfarinée avec un faux-col qui lui monte aux oreilles.

V'là la galette!

COURTALON.

Tiens! l'endormi, c'est un pierrot!

NICOLE, à Rigolard.

Restez là pour servir ces messieurs, et balayez le devant de la porte.

RIGOLARD, à part **.

Je reste... mais je vas les faire déguerpir! (Il va prendre le balai qui est dans un coin.)

MARTINEAU, tout en servant le laitage.

Ma foi, Joquelet, puisque tu es ici, tu dîneras avec nous à ma villa ; je te ferai voir ma villa!

JOQUELET.

Je ne suis guère en train! Cet ami que j'ai vendu...

MARTINEAU.

Ça te distraira! Nous y célébrerons les fiançailles de Jenny et de Gustave!

* Courtalon, Jenny, Joquelet, Martineau, Nicole.
* Rigolard, Courtalon, Jenny, Martineau, Joquelet.

ACTE CINQUIÈME.

JOQUELET.

Vous les mariez,.. tant mieux! J'accepte!

RIGOLARD, à part.

Gustave m'a supplanté!... L'intrigant!

JENNY.

J'épouserai M. Gustave, puisque tout le monde le veut... Mais il me semble que M. Rigolard...

RIGOLARD, à part.

Elle en tenait pour moi!

JOQUELET.

Ne me parlez plus de mon neveu! Je lui ai retiré mon cœur! Je rachète Montézuma et je l'institue mon légataire universel!

RIGOLARD, à part.

Tu vas me payer ça, toi! (Il se met à balayer devant la table.

MARTINEAU.

Archibrute! tu ne vois donc pas que tu envoies de la poussière dans ce breuvage onctueux?

RIGOLARD, déguisant sa voix.

Bourgeois, faut balayer devant la porte, à cause de la fête... C'est l'ordonnance!

MARTINEAU *.

Ah! mais... tu commences à m'échauffer les oreilles!

JOQUELET.

On a beau dire, les singes sont plus malins que ça!

RIGOLARD, à part.

Attends! attends!... (Il balaye et donne un grand coup de balai dans les jambes de son oncle.)

JOQUELET, se levant.

Ah! le butor! il m'a écorché le tibia! (Les trois autres se lèvent aussi.)

MARTINEAU.

Quelle buse!

(Joquelet a gagné la gauche. — Rigolard, qui rajuste son balai, attrape, avec le manche, son oncle, placé derrière lui.)

JOQUELET.

Aïe! (Donnant un coup de pied à Rigolard.) Tiens! empoche!

RIGOLARD, criant.

Oh! aïe!

(Poussé par le coup de pied de son oncle, il renverse, avec son balai, la tasse de lait que Martineau était en train de boire debout.)

* Courtalon, Joquelet, Jenny, Rigolard, Martineau.

MARTINEAU, éternuant.

Atchin!... crétin, va! (Il essuie, avec son mouchoir, le lait répandu sur ses habits.)

JENNY.

Vous lui avez fait mal!

JOQUELET.

Je l'espère bien!

JENNY.

Tenez, mon garçon, voilà pour vous consoler. (Elle donne de l'argent à Rigolard.)

RIGOLARD, à part.

Deux sous! ça valait mieux que ça! (On entend la trompette et le tambour dans la coulisse de gauche.)

MARTINEAU.

Ah! ce sont les joutes qui vont commencer!

JENNY.

Que je voudrais voir ça!

JOQUELET.

Allons!

COURTALON.

Dieu! qu'il fait chaud!

(Martineau, Joquelet, Jenny et Courtalon sortent au moment où la foule accourt au bruit des trompettes.

PROMENEURS ET VILLAGEOIS.

CHOEUR.

Air *du Pré aux clercs.*

Ah! l'amusante fête!
Ici tout est plaisir!
A celui qui s'apprête,
Hâtons-nous d'accourir!
Profitons de la fête,
Et vive le plaisir!

(Ils sortent par le fond, à gauche. — Rigolard reste seul en scène.)

SCÈNE VII

RIGOLARD, puis GUSTAVE, et ensuite NICOLE.

RIGOLARD, s'asseyant près de la table.

Enfin! ils s'en vont! J'ai vingt-cinq kilos de moins sur la poitrine!

* Gustave, Rigolard.

ACTE CINQUIÈME.

GUSTAVE, au fond, regardant à gauche.

C'est bien eux! ils vont voir les joutes... il faut saisir l'occasion !...

RIGOLARD, voyant Gustave.

Ah! et Gustave aussi!... Je parie qu'il ne me reconnaît pas! (Se levant et haut.) C'est-il de la galette que vous demandez, not' bourgeois!

GUSTAVE.

Va te coucher, lourdaud!

RIGOLARD, riant.

Ah! ah! vous n'êtes pas poli, monsieur Gustave!

GUSTAVE.

Gustave!... Cette voix!... est-ce que ce serait..?

RIGOLARD.

Tu brûles !

GUSTAVE.

Rigolard! (Ils s'embrassent, Gustave est tout blanchi par la farine qui couvre la veste de Rigolard.) que diable fais-tu ici dans cette farine? Est-ce que tu es voué au blanc? (Il essuie la farine qui l'a saupoudré.)

RIGOLARD.

Non!... je vas te dire!... il y a là une petite meunière...

GUSTAVE.

N'achève pas... j'y suis!... Ah! ça, tu seras donc toujours le même?

RIGOLARD.

Je te conseille de faire le Caton... toi qui m'as soufflé Jenny!

GUSTAVE.

Puisque tu ne peux pas l'avoir... autant moi qu'un autre!

RIGOLARD.

Mais madame Martineau? As-tu son consentement?

GUSTAVE.

Pas tout-à-fait!... mais elle vient d'arriver... et, pendant que le mari est à la fête, je vais avoir une conférence avec elle.

RIGOLARD.

Pour la décider?... sournois!... Ne dis à personne que tu m'as vu !

GUSTAVE.

Trahir un ami!... Fi donc! lui souffler une femme... à la bonne heure!

NICOLE, sortant du moulin.

Eh ben! qué que vous faites là?

* Gustave, Nicole, Rigolard.

GUSTAVE, à part.

C'est la meunière !

NICOLE, bousculant Rigolard.

Vous jacassez, au lieu d'enlever la vaisselle ?

RIGOLARD.

Ah ! il faut que j'enlève...

NICOLE.

Ça devrait être fait depuis une heure !

RIGOLARD.

C'est bon !... On y va !... (Il dessert la table.)

GUSTAVE, à part.

Il a de l'agrément !

NICOLE.

Et, si vous cassez quéque chose, c'est vous qui le payera !

RIGOLARD.

J'y ferai z'attention. (A part.) J'écorche ma langue pour me mettre à son niveau ! Ô amour !... (Il rentre dans le moulin en y reportant tout ce qui garnissait la table.)

GUSTAVE.

Allons trouver Clorinde !... (Il sort par le fond.)

SCÈNE IX

NICOLE, puis LÉONA, AMANDINE, URANIE et deux
AUTRES JEUNES FILLES

NICOLE.

On ne viendra jamais à bout de ce garçon-là ! C'est un propre à rien ! (Au fond, à droite, au dehors, rires et chant de mirlitons. Nicole remonte pour voir ce que c'est.) Ah ! des canotières... Hum ! des femmes... ça ne dépense pas lourd ! (Léona, Amandine, Uranie, et deux autres jeunes filles arrivent en dansant — elles ont toutes la veste et le pantalon des canotières — leur costume doit être pimpant des pieds à la tête.)

CHOEUR DES JEUNES FILLES.

[AIR *de la Bretonnière*.

Les goujons dans la friture,
Ça vaut bien les éperlans !
J'aime beaucoup la verdure
Et les fricots nourrissants !
Au moulin de la galette
 Nous aurons,
 Ce que nous aimons !
 Ho ! ho !
 Vive la guinguette !
 Ho ! ho !
 Vivent les goujons !!

* Amandine, Léona, Uranie.

ACTE CINQUIÈME.

NICOLE.

Qué qu'il faut servir à ces dames?

URANIE.

Moi, je veux de la friture!

AMANDINE *.

Et, moi, de la matelotte!

LÉONA.

Moi, je veux les deux!

LES AUTRES JEUNES FILLES.

Moi aussi!

NICOLE.

Vous aurez de tout ça! On va s'y mettre! (Elle rentre dans le moulin.)

URANIE.

Dis donc, Léona, il y a quinze jours, nous ne pensions guère à manger de la friture ensemble!

LÉONA.

Étions-nous bécasses de nous chamailler pour un homme!

AMANDINE.

Ah! c'était pour un homme?

LÉONA.

Oui, pour ce rien du tout de Rigolard!

AMANDINE.

Rigolard!

LÉONA.

Vous le connaissez, ma petite?

AMANDINE.

Oh! légèrement!... il a voulu m'en conter!... mais je lui ai dit: Nix! passez votre chemin!

URANIE.

C'est comme moi... je l'ai tenu à distance.

LÉONA.

Mesdemoiselles, ne nous maniérons pas!... et convenons qu'il nous a envoyées promener tout net!

TOUTES.

Ah! c'est indigne!

LÉONA.

Ah! le chenapan! il est cause que je vais m'expatrier!

* Amandine, Léona, Nicole, Uranie.

URANIE.

Tu vas partir?

AMANDINE.

Vous quittez la France?

LÉONA.

J'ai reçu des propositions brillantes.

URANIE.

De la Russie?

AMANDINE.

De l'Angleterre?

LÉONA.

Mesdemoiselles, vous me prenez pour ce que je ne suis pas!

AMANDINE, à part.

As-tu fini!

LÉONA.

Je suis engagée dans une troupe d'opéra, pour le Brésil.

AMANDINE.

Au Brésil... c'est plus loin que Chaillot!

URANIE.

Un satané voyage!

AIR *nouveau de M. Robillard.*

Dans l' pays des Jockos,
On voit d' vilains cocos!
Un soleil ridicule!
Toujours la canicule!
On marche, à chaque instant,
Sur quelque noir serpent,
Qui rampe à la sourdine...
Et mort la crinoline!
　Tra, la, la,
　Tra, déri, déra,
N' va pas dans ce pays-là!
　Tra, la, la,
　Tra, déri, déra,
Paris vaut mieux qu'ça!

ENSEMBLE.

LÉONA.

Tra, la, la,
Tra, déri, déra,
J'veux aller dans c' pays là!
Tra, la, la,
Tra, déri, déra,
Paris n' vaut pas ça!

LES AUTRES JEUNES FILLES.

Tra, la, la,
Tra, déri, déra.
N' vas pas dans ce pays-là,
Tra, la, la,
Tra, déri, déra,
Paris vaut mieux qu'ça!

AMANDINE.

DEUXIÈME COUPLET.

Ne crois pas qu' ton profil
Fass' fortune au Brésil !
Quand un' femme est bien faite,
Et surtout grassouillette,
Les sauvag's, ouvrant l' bec,
L'aval'nt comme un biftec...
Et cett' race féroce
Appell' ça faire la noce !

ENSEMBLE.

LÉONA.

Tra, la, la,
Tra, déri, déra,
J' veux aller etc,. etc.

LES AUTRES JEUNES FILLES.

Tra, la, la,
Tra, déri, déra,
N' vas pas etc,. etc.

LÉONA.

TROISIÈME COUPLET.

Merci de vos avis...
Mais j' végète à Paris !
Là-bas, j'ai plus de chance
De trouver l'opulence...
Et mes airs innocents
F' ront croire à ces bonn's gens
Que j'arriv' de Nanterre,
Et que je suis rosière !

ENSEMBLE.

LÉONA.

Tra, la, la,
Tra, déri, déra,
J' veux aller etc., etc.

LES AUTRES JEUNES FILLES.

Tra, la, la,
Tra, déri, déra,
N' vas pas etc. etc.

LÉONA.

Mais, avant de partir, je veux laisser à Rigolard un souvenir de mon estime!

URANIE.

Je comprends qu'on trépigne sur un homme comme ça!

LÉONA.

J'aurais du plaisir à lui casser un parapluie sur la tête!

AMANDINE.

Bah!... si on assommait tous les hommes qui le méritent, il n'y aurait plus que des femmes sur la terre!

URANIE.

C'est égal!... si je le tenais...

LEONA.

Eh bien, mes chères amies... nous le tenons!

TOUTES.

Comment ça?

LÉONA.

Il croyait que je l'avais perdu de vue!... il se frottait les mains, en disant : « Je suis débarrassé de Léona! » mais j'étais sur sa trace!... je l'ai fait suivre par des alguazils!... et, si j'ai tenu à vous amener ici, c'était pour le pincer!

AMANDINE.

Il y est donc?

LÉONA.

Là! dans ce moulin?

TOUTES.

Dans ce moulin!

LÉONA.

Et savez-vous ce qu'il y fait?

TOUTES.

Quoi donc?

LÉONA.

Il entortille la meunière!

URANIE.

Cette petite qui était là tout à l'heure?

AMANDINE.

Nous ne le souffrirons pas!

TOUTES.

Non! non!

URANIE.

Et dire que nous avons pu aimer ce paltoquet!

RIGOLARD dans le moulin.

Voici la friture!

LÉONA.

Il vient ! attention ! (Toutes se retirent un peu au fond, à droite, et se groupent pour conspirer tout bas contre Rigolard.)

SCÈNE X

LES MÊMES, RIGOLARD, puis MARTINEAU.

RIGOLARD, qui a ôté sa farine et sort du moulin avec un plat de friture.

Les bourgeois n'y sont pas : profitons de ça pour voir si la friture est assez salée. (Il vient sur le devant et goûte la friture.)
LÉONA qui est venue à pas de loup derrière Rigolard, et, d'un revers de main fait sauter son plat de friture.

Scélérat !

TOUTES.

Traître !

RIGOLARD.

Elles ! sauve qui peut ! (Toutes se jettent sur lui, et lui donnent, qui, des tapes, qui, des coups de balai.)

ENSEMBLE.

Air : *Piquons, piquons, piquons.*

LES JEUNES FILLES.
Gare à toi, Rigolard !
N'attends rien de notre clémence !
L'heure de la vengeance
Finit par sonner tôt ou tard !
RIGOLARD.
Gare à toi, Rigolard !
Et n'attends rien de leur clémence !
Mais trompons leur vengeance...
Et tirons-nous de ce traqu'nard !

(Après la course, Rigolard finit par rentrer dans le moulin, dont il ferme la porte en dedans.)

LÉONA.

Ah ! le chenapan ! il a tiré le verrou ! enfonçons la porte !

AMANDINE.

Frappons plutôt ! la meunière nous ouvrira !

TOUTES, frappant à la porte.

Ouvrez ! ouvrez !

MARTINEAU, venant de la gauche avec un lapin vivant sous le bras [*].

Tiens ! des femmes qui font le siége du moulin !

[*] Martineau, Léona, Nicole.

LÉONA, frappant à la porte du moulin.

Mais ouvrez donc, nom d'un petit bonhomme!

MARTINEAU, à part.

Dieu me pardonne! c'est Léona!

NICOLE, ouvrant la porte.

Ah! çà, qu'est-ce qui a donc fermé?

TOUTES LES JEUNES FILLES.

Laissez-nous passer! (Elles se précipitent dans le moulin, suivies de Nicole.)

MARTINEAU.

Je suis bien aise qu'elle ne m'aient pas vu avec mon lapin. Je viens de le gagner au jeu des trois quilles.

RIGOLARD, paraissant au soupirail de la cave.

Ah! Martineau!

MARTINEAU.

Et je vais en faire hommage à Clorinde; elle adore la gibelotte! (Il sort par le fond à droite.)

RIGOLARD, sortant du soupirail, ayant son habit et un chapeau de paille.

Personne!... Un tour de clef au moulin pour qu'elles ne me poursuivent pas! (Il donne un tour de clef.) Là! j'ai mon habit, j'ai mon chapeau, filons sur Paris!... (Il va pour sortir à droite, au fond, et dit.) Bigre! voilà Thomas!... Comment l'éviter!... (effrayé) Ah! il m'a vu! il me reconnaît!.. il me montre le poing! Sapristi! Martineau d'un côté... Thomas de l'autre... et mes vampires dans le moulin! où me fourrer... (Il avise le jeu du Turc.) Ah! le Turc! (Il enlève le turban de la tête du Turc, et le met sur la sienne.)

GUSTAVE, accourant.

Le mari vient de rentrer... je m'éclipse! (Voyant le manége de Rigolard.) Rigolard!... quel commerce fais-tu donc là?

RIGOLARD, ayant jeté dans un coin la tête du Turc.

Chut! tais-toi! (Il met le manteau du Turc sur ses épaules.)

GUSTAVE.

Tu te déguises en Musulman?

RIGOLARD, qui se met à genoux à la place où était le Turc.

Ne dis pas que je suis là!

LÉONA, paraissant à la fenêtre du grenier.

Ah! tu nous as enfermées, toi!... Eh bien, tu vas voir!... (Elle se place sur le sac que retient la corde attachée à la poulie et descend.)

THOMAS, entrant *.

Oh! une femme qui tombe du ciel!

* Rigolard, Gustave, Thomas, Léona.

ACTE CINQUIÈME.

GUSTAVE, à part.

Le surnuméraire! je comprends!

LÉONA, arrivée en bas.

M'y voilà! (Voyant Gustave.) Ah! c'est vous, jeune homme! vous devez avoir vu Rigolard?

GUSTAVE.

Où est-il? je le cherche.

THOMAS.

Moi aussi, je le cherche! et, si je le trouve, je le démolis!

RIGOLARD, à part.

Antropophage!

LÉONA.

Démolir Rigolard! je vous le défends!

THOMAS.

Ah! vous me faites rire, mon bijou!

LÉONA.

Il m'appartient! et, si vous avez le malheur d'y toucher...

THOMAS.

Mais, faible femme, je vous renverserais d'une chiquenaude!

LÉONA.

Ne vous y frottez pas! j'ai du nerf!

THOMAS.

Savez-vous que, tantôt, j'ai amené soixante sur le mustapha! (Il montre le Turc.)

LÉONA.

La belle affaire! j'en amènerais le double!

THOMAS.

Vous! essayez donc pour voir!

RIGOLARD, à part en grimaçant.

Mâtin de chien!

GUSTAVE, à part.

Ah! saprelotte!

THOMAS.

Justement!... le maître du jeu n'y est pas... on peut taper gratis!

GUSTAVE, courant s'interposer entre le faux Turc et eux.

Permettez... taper gratis, ça ne serait pas délicat!

THOMAS, le faisant pirouetter du côté de Léona.

Laissez-nous donc tranquilles, vous!

LÉONA, reprenant Gustave, et le faisant ricocher jusque sur la table qui est près du moulin.

Ne vous mêlez pas de ça!

RIGOLARD, à part.

Ah! nom d'un nom!

LÉONA.

Gare là-dessous!... (Elevant le poing au-dessus de la tête du faux Turc.) Une! deux!... trois... (Elle donne un violent coup de poing sur la tête du faux Turc.) V'lan!

RIGOLARD, jetant un cri.

Ah! (Il tombe tout de son long.)

THOMAS.

Le Turc a crié!

GUSTAVE.

C'est un ami... et les amis ne sont pas des Turcs!

LÉONA, qui a examiné Rigolard.

Mais oui! c'est Rigolard!

THOMAS.

Vous l'avez escarbouillé.

LÉONA.

J'ai fait un beau coup! (Courant au moulin.) Du secours! du vinaigre! (Elle va ouvrir la porte du moulin.)

SCÈNE X

RIGOLARD, THOMAS, GUSTAVE, LÉONA, JOQUELET, COURTALON, JENNY, AMANDINE, URANIE, LES AUTRES FEMMES ET LE CHŒUR.

CHŒUR.

Air : *O Troupe mercenaire.*
Pourquoi tout ce tapage
Et ces cris de frayeur!
A quelqu'un du village
Arrive-t-il malheur?

(Pendant ce chœur, on place Rigolard sur une chaise.)

MARTINEAU et COURTALON*.

Rigolard!

(Martineau et Courtalon ont approché chacun une chaise en même temps; l'un et l'autre, comptant alors sur celle qu'il voit apporter ainsi, s'éloignent tout à coup, et Rigolard, qu'on allait asseoir, tombe par terre.)

JOQUELET.

Mon neveu pâmé comme une carpe!

* Gustave, Rigolard, Thomas, Léona.
* Courtalon, Jenny, Gustave, Rigolard, Martineau, Léona, Amandine, Uranie.

ACTE CINQUIÈME.

<p style="text-align:center">LÉONA, comme désespérée.</p>

C'est moi qui l'ai tué !

<p style="text-align:center">TOUS.</p>

Vous ! (On a apporté une autre chaise sur laquelle on fait asseoir Rigolard.)

<p style="text-align:center">RIGOLARD, se plaignant.</p>

Heu !

<p style="text-align:center">LÉONA.</p>

Rigolart, ouvre les yeux ! n'en ouvre qu'un si tu veux... mais ouvre-le !.. Je ne te tourmenterai plus, parole d'honneur !

<p style="text-align:center">URANIE.</p>

Nous ne vous battrons plus !

<p style="text-align:center">AMANDINE.</p>

Nous ne vous ferons plus de niches !

<p style="text-align:center">LÉONA.</p>

Et vous épouserez qui tu voudras !

<p style="text-align:center">RIGOLARD, se plaignant.</p>

Hein !

<p style="text-align:center">MARTINEAU.</p>

Si on le saignait !

<p style="text-align:center">RIGODARD, geignant.</p>

Ah !

<p style="text-align:center">JOQUELET.</p>

Non ! ne le saignons pas !

<p style="text-align:center">JENNY, pleurant.</p>

Oh ! papa !... je le regretterai toute ma vie !

<p style="text-align:center">JOQUELET.</p>

Elle l'aime ! c'est son Montézuma !

<p style="text-align:center">COURTALON.</p>

Eh ! bien, s'il en revient... il n'en reviendra pas... mais, s'il en revient, tu l'épouseras !

<p style="text-align:center">GUSTAVE.</p>

Oh ! mais, dites donc... et moi ?

<p style="text-align:center">JOQUELET.</p>

Tais-toi, égoïste !

<p style="text-align:center">JENNY, *.</p>

Ah ! monsieur Rigolard... tâchez de revenir, je vous en prie !

* Courtalon, Jenny, Gustave, Joquelet, Rigolard, Martineau, Léona, Amandine, Uranie.

RIGOLARD.

Vous m'en priez... c'est donc pour vous obéir! (Il se lève vivement.)

TOUS.

Ah!

LÉONIE, AMANDINE, URANIE, ET LES DEUX AUTRES JEUNES FILLES.

Il nous a fait poser!

NICOLE.

Et moi aussi!

JOQUELET à Rigolard.

C'est égal! je te rends mon cœur!

LÉONA.

Et moi je lui donne ma bénédiction!

AMANDINE, et URANIE.

Bénissons-le!

TOUTES LES JEUNES FILLES.

Oui, bénissons-le! (Toutes élèvent la main au-dessus de la tête de Rigolard.)

RIGOLARD.

Merci à tout le monde... et en avant la jubilation!

AIR *nouveau* de *M. Robillard.*

Arrière les soucis!
Se chagriner, c'est bête!
Nous sommes à la fête...
Rigolons, mes amis!

CHOEUR GÉNÉRAL.

Arrière le soucis!
Se chagriner etc,.

(On danse pendant ce chœur.)

LÉONA, à Rigolard.

Vous serez heureux, je suppose;
Mais l'hymen est un fier mic-mac...
Et, si vous ne portez plus d'sac,
Tâchez de n' pas porter autre chose!

CHOEUR GÉNÉRAL.

Arrière le soucis!
Se chagriner. etc.

(On danse, pendant ce chœur, sur une figure qui diffère de celle ci dessus.)

RIGOLARD, au public.

Mon oncle a gagné la richesse,
En vendant des Montézuma...
Fait's messieurs, que c't' animal-là...

ACTE CINQUIÈME.

JOQUELET, parlé.

Est-ce de moi que tu parles?

RIGOLARD.

N'interrompez donc pas! (Achevant son couplet au public.)
Fait's, messieurs, que c' t'animal-là
Porte bonheur à notre pièce!

CHŒUR GÉNÉRAL.

Arrière le souci!
Se chagriner, etc.

(Pendant ce chœur, nouvelle danse encore plus animée que les deux précédentes, et qui se termine par un galop général.)

FIN

Nota. Pour les détails de la mise en scène, s'adresser à M. Guénée, régisseur du théâtre du Palais-Royal; et, pour la musique, à M. Robillard, chef d'orchestre.

Imprimerie de L. TOINON et Cie, à Saint-Germain. 787

www.ingramcontent.com/pod-product-compliance
Lightning Source LLC
Chambersburg PA
CBHW071409220526
45469CB00004B/1224